BIBLIOTHÈQUE D'ART
ET D'ARCHÉOLOGIE

L'IMITATION & LA CONTREFAÇON

DES

OBJETS D'ART ANTIQUES

AUX XVᵉ ET XVIᵉ SIÈCLES

PAR

M. LOUIS COURAJOD

Professeur à l'École du Louvre
Conservateur adjoint des Musées nationaux

PARIS
ERNEST LEROUX, ÉDITEUR
28, RUE BONAPARTE, 28

1889

PETITE BIBLIOTHÈQUE D'ART
ET D'ARCHÉOLOGIE

PUBLIÉE

SOUS LA DIRECTION DE M. KAEMPFEN
Directeur des Musées Nationaux et de l'École du Louvre

L'IMITATION

ET LA CONTREFAÇON

DES OBJETS D'ART ANTIQUES

PETITE BIBLIOTHÈQUE D'ART
ET D'ARCHÉOLOGIE

L'IMITATION & LA CONTREFAÇON

DES

OBJETS D'ART ANTIQUES

AUX XV^e ET XVI^e SIÈCLES

PAR

M. LOUIS COURAJOD

Professeur à l'École du Louvre
Conservateur adjoint des Musées nationaux

PARIS
ERNEST LEROUX, ÉDITEUR
28, RUE BONAPARTE, 28

1889

L'IMITATION & LA CONTREFAÇON

DES

OBJETS D'ART ANTIQUES

AUX XVe ET XVIe SIÈCLES

C'est aujourd'hui un lieu commun, même dans les opinions courantes, que la constatation des emprunts directs faits à l'antiquité classique par l'art de la Renaissance. Sur ce point d'histoire, l'évidence s'est imposée *a priori* d'une façon générale. Mais il reste encore bien des preuves à faire, bien des démonstrations à établir, bien des cas spéciaux à traiter; et si le résultat de nouvelles

recherches sur cette matière n'est pas destiné à modifier les conclusions déjà formulées par l'histoire de l'art, il est certain, néanmoins, que ces recherches ne seront pas inutiles pour la connaissance intime de nombreuses œuvres des xve et xvie siècles et pour la complète intelligence du milieu dont elles sont sorties. Au volumineux et interminable dossier des rapports établis entre l'antiquité et la Renaissance je désire donc apporter le produit de quelques nouvelles observations. Je me renfermerai dans l'étude de quelques petits bronzes sur lesquels l'influence du modèle antique est évidente, et où l'imitation, à force d'exactitude, atteint les limites du plagiat. Ces notes pourront contribuer un jour à éclairer l'histoire de la contrefaçon [1] pendant

[1] Vasari a très bien défini les effets de la contrefaçon dans la vie de Vellano de Padoue (*Le Vite*, édition de G. Milanesi, tome II, p. 603) : « Tanto grande è la forza del contraffare con amore e studio alcuna cosa, che, il piu delle volte, essendo bene imitata la maniera d'una

les plus belles années de la Renaissance. Elles ont, à mes yeux, une importance plus grande encore. Elles serviront à démontrer quelles furent les origines d'une industrie de premier

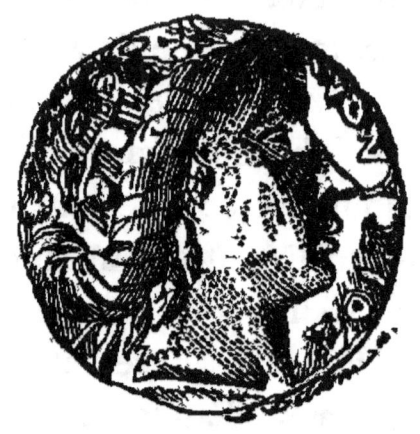

BACCHUS
Médaille antique supposée (Italie, xv^e siècle).

ordre qui atteint aujourd'hui un développement considérable et qu'on appelle le *Bronze d'art et d'ameublement*.

di queste nostre arti da coloro che nell'opere di qualcuno si compiacciono, si fattamente somiglia la cosa che imita quella che è imitata, che non si discerne, se non da chi ha più che buon occhio, alcuna differenza ».

Ce fut la manie des xv^e et xvi^e siècles que d'imiter, de contrefaire et de supposer. Mazzuchelli, dans sa collection conservée à Brescia, avait réuni de nombreuses médailles de

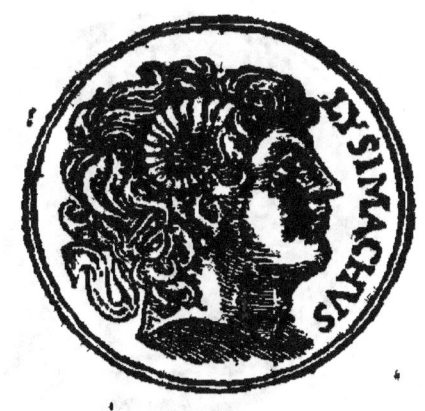

LYSIMAQUE
Lieutenant d'Alexandre, roi de Thrace.
Fac-similé d'une gravure du *Promptuarium iconum*.

restitution, représentant des personnages de l'antiquité. Gaëtanus (Pietro-Antonio *de comitibus Gaëtanis*) a publié des médailles de Moïse, d'Évandre et de Carmenta, sa mère, d'Homère, de Thémistocle, de Thalès, de Xénophon, de Socrate, d'Anaxarchus, de Caton le Censeur, de Cicéron, de Virgile, de Tite-Live,

de saint Paul et des Apôtres. Le Dante, Boccace, Pétrarque, les premiers papes et les grands hommes du moyen âge italien devinrent également le sujet de médailles ré-

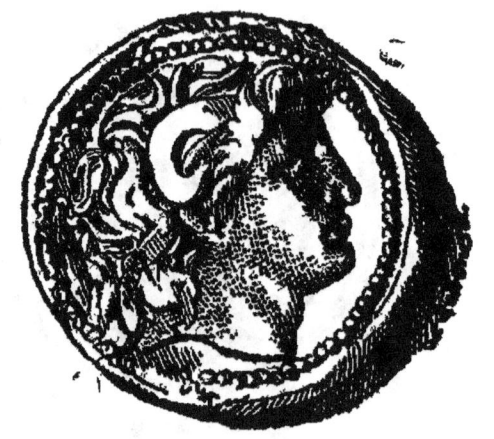

LYSIMAQUE
Lieutenant d'Alexandre, roi de Thrace,
mort en 281 avant J.-C.
Médaille italienne en bronze (XVᵉ siècle).

trospectives. La collection Taverna, au Musée municipal de Milan, possède de curieuses suites de ces médailles.

Le *Promptuarium iconum insigniorum a seculo hominum*, publié à Lyon par Guillaume

Roville (édition de 1553), après avoir donné des portraits d'Adam, d'Ève, de Noé, de Sem, de Cham et de Japhet, contient un certain nombre de gravures sur bois qui prétendent

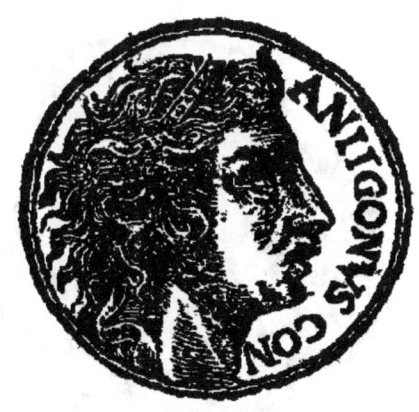

ANTIGONE
Lieutenant d'Alexandre, roi de Phrygie.
Fac-similé d'une gravure du *Promptuarium iconum*.

représenter quelques personnages de l'antiquité classique. Le type de plusieurs de ces derniers portraits est évidemment emprunté à des médailles de restitution composées en Italie aux XVe et XVIe siècles. En voici deux dont j'ai retrouvé les originaux. Ce sont des médailles supposées d'Antigone, roi de Phri-

gie, et de Lysimaque, roi de Thrace. La première, d'un caractère tout particulier, est un morceau précieux qui nous montre l'effort d'un artiste du xve siècle cherchant à donner

ANTIGONE
Lieutenant d'Alexandre, né en 382, mort vers 301 (avant J.-C.).
Médaille italienne en bronze (xve siècle).

à son œuvre une apparence exotique et orientale. Cette pièce unique [1] est coulée en métal

[1] Elle manque tout au moins au Cabinet des médailles de la Bibliothèque nationale.

excellent de souplesse et de fermeté, composé d'un alliage très fin, remarqué déjà dans quelques épreuves d'essai de plaquettes et de médailles¹. Elle a été présentée une première fois à la Société des antiquaires en 1880². Mais elle ne reçut pas alors l'accueil qu'elle méritait. En effet, à cette époque, l'œuvre du xv⁰ siècle se recommandait seulement par sa valeur d'art, et le personnage historique ou imaginaire auquel elle devait être rattachée était ignoré, bien que notre confrère, M. Rayet, ait fort judicieusement indiqué que cette pièce, quant à la coiffure, imitait la médaille de Mithridate, roi de Pont. Tous les numismatistes consultés ne la con-

1 Voyez une autre pièce représentant Minerve, gravée plus loin ; une médaille, portrait d'homme, chez M. Gustave Dreyfus, et une médaille que j'ai recueillie, représentant un personnage supposé de l'antiquité, vraisemblablement un philosophe.

2 *Bulletin de la Société des antiquaires de France*, t. XLI, p. 209.

naissant pas par un renvoi bibliographique et la croyant dénuée de preuves extrinsèques d'authenticité la jugèrent de nul intérêt. Je dois même avouer qu'un savant me déclara

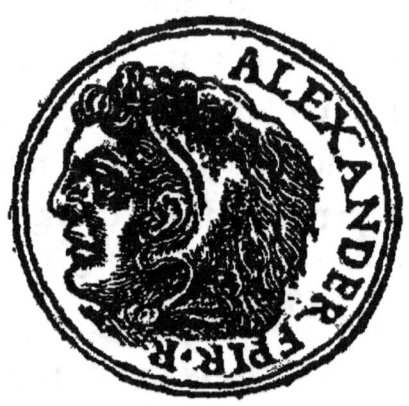

Fac-similé d'une gravure du *Promptuarium iconum insigniorum hominum*.

alors confidentiellement que cette pièce lui paraissait être une contrefaçon absolument moderne. Heureusement j'avais déjà groupé autour du bronze injustement suspecté un certain nombre de monuments similaires et rien n'ébranla mes convictions. D'autre part, ma confiance dans le style de l'œuvre et dans tous ses caractères archéologiques d'authenti-

ticité ne fut pas déçue, puisque je constatai qu'au milieu du XVIᵉ siècle elle avait été enregistrée par le *Promptuarium*. Bon gré, mal gré, il faudra maintenant que la numismatique tienne compte de la pièce nouvelle que j'apporte à la série des médailles de restitution du XVᵉ siècle. Les contrefaçons de la Renaissance ont droit aujourd'hui à nos égards et doivent trouver place dans nos musées. Si ma médaille s'est classée ailleurs, c'est qu'en 1880 il n'y avait pas une collection publique qui eût consenti à la recevoir, fût-ce à titre de don. C'est uniquement à leurs risques et périls, on ne doit pas l'oublier, et en achetant pour eux-mêmes, que les conservateurs de collections publiques peuvent se permettre d'être en avance sur l'opinion. C'est également à leurs frais qu'ils sont invités à faire, s'ils le désirent, l'éducation de leur juge, le public souverain [1].

[1] Depuis que ce mémoire a été publié pour la première fois dans la *Gazette des Beaux-Arts*, en 1886, M. Ph. Burty, inspecteur des Beaux-Arts, a bien voulu

Sans parler encore nommément des prédécesseurs de Jean Cavino et d'Alexandre Bassiano, les Padouans [1], comme on les appelle, ne se contentèrent pas de fabriquer dans la première moitié du xviᵉ siècle toute une numismatique supposée des empereurs romains; ils imaginèrent, de plus, de frapper les médailles d'une suite de personnages grecs au milieu desquelles brille celle d'Arthémise avec

me communiquer une curieuse suite de pièces de sa collection qui rentre tout à fait dans la série des monuments que j'avais examinés. Je vois que, maintenant, je ne suis plus isolé dans une tentative de réhabilitation de cette intéressante catégorie d'objets d'art. Je signalerai particulièrement, dans la collection de M. Burty, une médaille supposée de Dioclétien, qui date incontestablement du xvᵉ siècle. Nous l'avons fait reproduire par la gravure dans la réimpression de notre travail.

[1] Voy. sur les travaux de ces artistes, le *Cabinet de l'amateur et de l'antiquaire*, t. I, pp. 388 et suivantes, et, pour le catalogue de leurs œuvres imaginées, les pages 403 à 414 du tome IV du même recueil.

un revers représentant le tombeau de Mausole, dessiné avec la plus étrange fantaisie.

Aristote et Platon ne furent pas oubliés par les auteurs aventureux des médailles rétros-

DIOCLÉTIEN
Médaille italienne, xv^e siècle (Collection de M. Ph. Burty).

pectives. On voit au musée de Brunswick un bas-relief en bronze représentant Aristote coiffé d'une calotte à mèche pointue, au-dessous duquel est gravée l'inscription suivante :

ΑΡΙΣΤΟΤΕΛΗΣ
Ο ΑΡΙΣΤΟΣ ΤΟΝ (sic)
ΦΙΛΟΣΟΦΩΝ

Une seconde épreuve de ce bronze avait été recueillie par Charles Timbal et se trouve aujourd'hui chez M. G. Dreyfus; une troisième épreuve, avec la même inscription que celle de Brunswick, est conservée au Musée de Modène [1], une quatrième, à Venise, au Musée Correr, et une cinquième à Florence, au Bargello. Le portrait d'Aristote avait pour pendant celui de Platon. Si je ne puis citer actuellement aucun exemplaire de ce dernier bas-relief de bronze, je ne suis pas moins certain de son existence. En effet, de très bonne heure, les deux pendants ont été copiés et reproduits en terre cuite et en marbre par ces Italiens de la Renaissance prodigués et répandus un peu partout. Le Musée bavarois de Munich

[1] Adolfo Venturi, *La R. Galleria estense in Modena*, p. 82.

en possède deux exemplaires de marbre exposés dans le jardin de cet établissement; le Musée d'Arezzo en possède deux autres. D'autres encore se voient au Musée du Prado, à Madrid, parmi les nombreuses imitations d'antique exécutées à la Renaissance et conservées dans ce Musée. L'Aristote au bonnet pointu, aux longs cheveux, à la barbe flottante, s'y trouve une fois en marbre (nº 209). Quant au Platon, il est représenté, à Madrid, par deux fidèles interprétations du type consacré et traditionnel, de dimensions différentes (nºs 140 et 188). Sur le plus grand de ces deux médaillons de marbre on lit à gauche, en haut : ΠΛΑΤΩΝΟΣ ΑΘΗ-ΝΑΙΟΥ.

L'Aristote était connu chez nous dès le règne de Louis XII. On le trouve sculpté en terre cuite dans la cour de l'hôtel d'Alluye, à Blois. Le Platon avait également pénétré en France dans les quarante premières années du xvıᵉ siècle. Il a été fidèlement reproduit

PORTRAIT SUPPOSÉ DE PLATON
Bas-relief de marbre, Italie, xvie siècle (Musée bavarois de Munich).

dans un médaillon de marbre qui, après avoir décoré la cour du château d'Écouen, est venu s'échouer au Musée des monuments français, où Baltard eut l'idée de l'appeler Jean Bullant. Cette fantaisie iconographique fit fortune, et, par une étrange association d'idées compliquée d'une erreur de renvoi, un surmoulé en bronze du Platon original est regardé aujourd'hui et exposé au Musée du Louvre comme un portrait de Philibert Delorme. J'ai établi la preuve de tout cela depuis 1877 dans les *Mémoires de la Société des Antiquaires de France* [1]. A ceux qui ne sont pas convaincus, je pourrais fournir un dernier argument. Sur la première miniature d'un manuscrit d'Aristote de la fin du xve siècle ou du commencement du xvie, conservé à la Bibliothèque impériale de Vienne, en Autriche, on voit un arc de triomphe sur lequel

[1] Un tirage à part a été publié sous ce titre : *Un faux portrait de Philibert Delorme*, Paris, 1877, in-8.

sont figurés Aristote et Platon. C'est encore le type introduit ou répandu dans l'art par la plaque de bronze du Musée de Brunswick.

PERSONNAGE ANTIQUE SUPPOSÉ
Médaille italienne (xv^e-xvi^e siècle).

La même source, un manuscrit de la même bibliothèque, aux armes de Mathias Corvin, nous démontre la vogue dont jouissait à cette époque l'imitation des médailles et des intailles de l'antiquité, imitation devenue par

l'usage instinctive et irraisonnée. On remarque dans une des bordures du frontispice de ce manuscrit la reproduction de la médaille dorée du roi de Hongrie, et, de l'autre côté, dans la bordure correspondante, la plaquette ovale bien connue d'*Apollon et Marsyas*. Au bas, l'artiste a placé une petite plaquette, ovale également, avec cette légende : DIVA FAOSTINA *(sic)*, pastiche et imitation courante d'une œuvre antique. C'est, du reste, un des traits particuliers de l'ornementation des manuscrits exécutés pour Mathias Corvin que la reproduction de certaines copies ou de certains pastiches de la glyptique grecque. La *Cosmographie de Ptolomée*, manuscrit de la Bibliothèque nationale de Paris (fonds lat. 8834) calligraphié et enluminé au xve siècle pour le roi de Hongrie, possède un très beau frontispice dans la décoration duquel apparaissent nombre de pierres gravées et de camées d'une antiquité plus ou moins sincère. Toutes ces pierres ont été coulées en bronze

et se retrouvent dans les collections de plaquettes.

Il suffit de s'être promené dans le nord de l'Italie pour savoir avec quel ensemble et quel

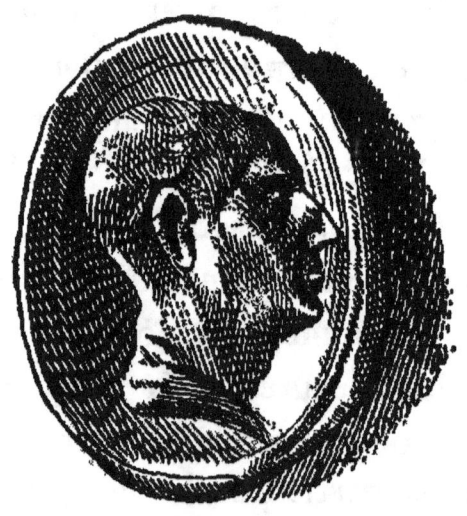

CICÉRON
Médaille de restitution italienne (xv^e-xvi^e siècle).

parti-pris la physionomie de tous les personnages connus ou même inconnus et supposés de l'antiquité classique a été évoquée par les architectes et les sculpteurs ornemanistes sur les murs des édifices qu'ils élevaient. La Chartreuse de Pavie, l'église Sainte-Marie-des-

Grâces de Milan, toutes les portes monumentales et toutes les cours des maisons particulières paraissent n'avoir été qu'un champ ouvert à l'iconographie et à l'histoire des

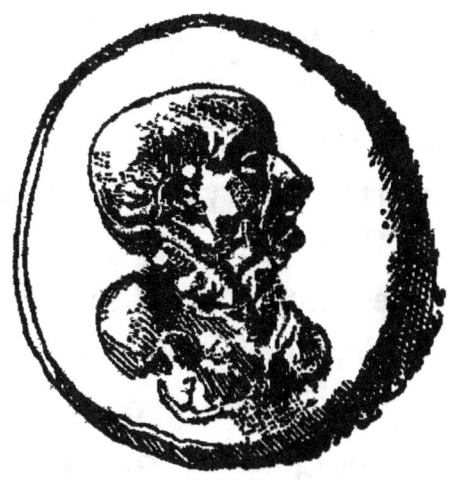

SCIPION L'AFRICAIN L'ANCIEN, CONNU SOUS LE NOM
DE SÉNÈQUE
Médaille de restitution italienne (xv^e-xvi^e siècle).

Grecs et des Romains. La France, s'inspirant de l'Italie, fit le même accueil à cette résurrection pittoresque du passé. Le château de Gaillon possédait, parmi les motifs de décoration de ses façades, une suite de médaillons

de divinités ou d'empereurs qui nous sont parvenus [1]. L'hôtel d'Alluye à Blois, l'hôtel Allement à Bourges, gardent encore leurs Césars de terre cuite. La plupart de ces marbres ou de ces argiles imitaient des bronzes qui n'étaient déjà eux-mêmes que des imitations de certains originaux antiques.

L'habileté des maîtres du XVe siècle à composer dans le style de l'antiquité a été effrayante. Dans bien des cas, aujourd'hui, nous sommes encore embarrassés de discerner la copie de l'original, toutes les fois que l'original a disparu. Sans invoquer, pour le moment, le témoignage probant des anecdotes qui nous montrent certains artistes ou certains marchands surprenant la clairvoyance ou la bonne foi de leurs contemporains, nous pouvons justifier directement notre méfiance. Prévenus et armés de toutes les ressources de

[1] Voy. *la Part de l'art italien dans quelques œuvres de sculpture de la première Renaissance française*. Paris, 1884, in-8.

la critique, nous sommes souvent bien perplexes, et tous les jours nous retranchons au domaine de l'antiquité classique pour grossir le patrimoine de ses imitateurs.

ALEXANDRE EN HERCULE
Fac-similé d'un dessin du Recueil Vallardi (Musée du Louvre).

M. Eugène Müntz a démontré d'une excellente manière les étroits rapports qu'un grand nombre d'artistes du xvᵉ siècle entretinrent

avec les œuvres de l'antiquité [1]. Aucun d'eux n'échappa à l'influence des ruines et des monuments d'un art qui semblait sortir du tombeau. Le plus grand des sculpteurs de la Renaissance,

HERCULE
Fac-similé d'un dessin du Recueil Vallardi (Musée du Louvre).

Donatello, ne fut jamais, à proprement parler, un copiste. Il était doué d'un tempérament

[1] Les *Précurseurs de la Renaissance*, pp. 40, 41, 47, 51 à 54, 57 à 59, 64, 70, 71, 78, 81, 82, 91 à 93.

trop personnel pour s'abaisser à couler sa pensée débordante et son exécution fiévreuse dans un moule tout fait, ce moule fût-il transmis par les anciens. Quand des copies lui

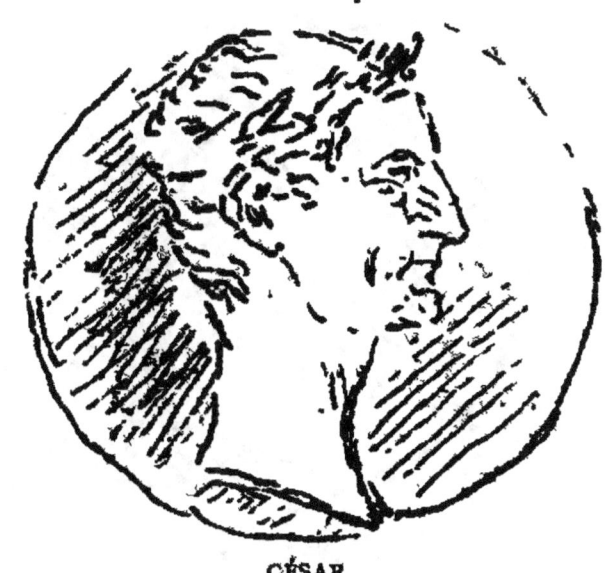

CÉSAR

Fac-similé d'un dessin du Recueil Vallardi (Musée du Louvre).

furent commandées, il ne livra pas d'étroits pastiches et ne chercha pas à dissimuler sa main. Cependant, il n'en est pas moins fort dangereux quand il s'inspire d'un motif grec ou romain; car, si Donatello ne contrefit

jamais froidement et méticuleusement l'antique, il pénétra à un tel point dans le sentiment de l'antiquité que quelques-unes de ses restaurations de statues [1] sont fort

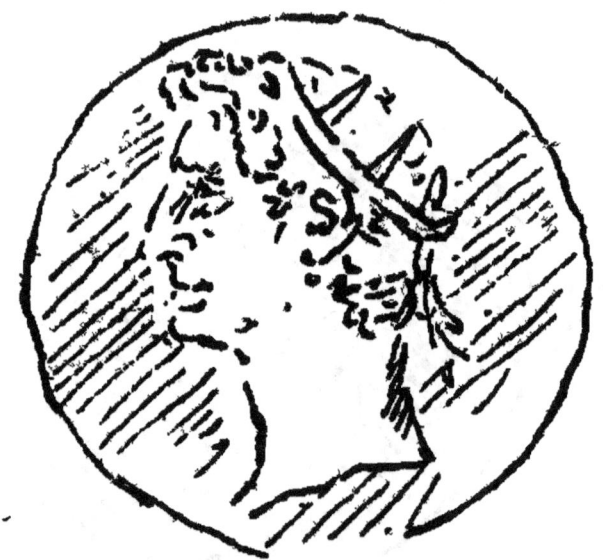

EMPEREUR ROMAIN
Fac-similé d'un dessin du Recueil Vallardi (Musée du Louvre).

troublantes et que la part de l'original est difficile à retrouver partout où sa main a passé. Jusqu'à ces dernières années, on a tenu pour

[1] Notamment le *Marsyas* de Florence.

antique cette célèbre tête de cheval en bronze du Musée de Naples que le prince de Satriano, dans la *Gazette archéologique* [1], vient de revendiquer pour le xvᵉ siècle. On ne peut pas non plus oublier la ressemblance extraordinaire qui existe entre certains enfants de Donatello ayant une mèche relevée sur le front et toute une série de monuments antiques à laquelle appartient l'*Enfant à l'oie*. D'ailleurs, la tête de cheval du Musée de Naples n'est peut-être pas la dernière œuvre que l'antiquité vaincue devra rendre au maître sublime qui s'anima parfois de son souffle. Il en a été et il en sera de même de Michel-Ange. Son *Cupidon endormi* avait passé pour antique au xvɪᵉ siècle. C'est également d'une collection d'antiques qu'au xɪxᵉ siècle il a dû ou devra vraisemblablement être exhumé.

Pisanello ne fut pas indifférent aux œuvres de l'antiquité classique. On a déjà publié plu-

[1] Année 1884, pp. 15 à 20.

sieurs dessins de sa main, tracés évidemment d'après les œuvres antiques [1]. M. Müntz a signalé ceux de Berlin [2] et quelques-uns de ceux de Paris, contenus dans le célèbre volume de la collection Vallardi. En voici plusieurs tirés du même recueil, sans garantie certaine d'attribution, mais qui montrent combien l'attention des artistes du XVe siècle fut sollicitée

[1] *La Renaissance en Italie et en France à l'époque de Charles VIII*, p. 286.

[2] A Berlin — Cabinet des dessins. — Dessin, coté 1358-192-1880, représentant un sanglier combattu par deux hommes et par deux chiens. Au revers de la feuille, copie d'un bas-relief antique ou du style de Donatello ; enfants ou génies. — Dessin 1359-193-1880. Deux femmes représentées sans bras. Au revers, un dieu assis, probablement un fleuve, tenant une corne d'abondance, d'après l'antique. C'est un dessin très fin. Dans le coin, à droite, un petit génie, les jambes croisées, d'après l'antique ou d'après Donatello. Ces dessins sont très précieux pour montrer l'influence tardive de l'antique sur Pinanello. — Le dessin 1359-193-1880 est peut-être à comparer avec le couronnement de l'arc de triomphe du Château-Neuf à Naples.

par les travaux des médailleurs de l'antiquité. Les premiers copièrent sans relâche les ouvrages de leurs prédécesseurs avant de par-

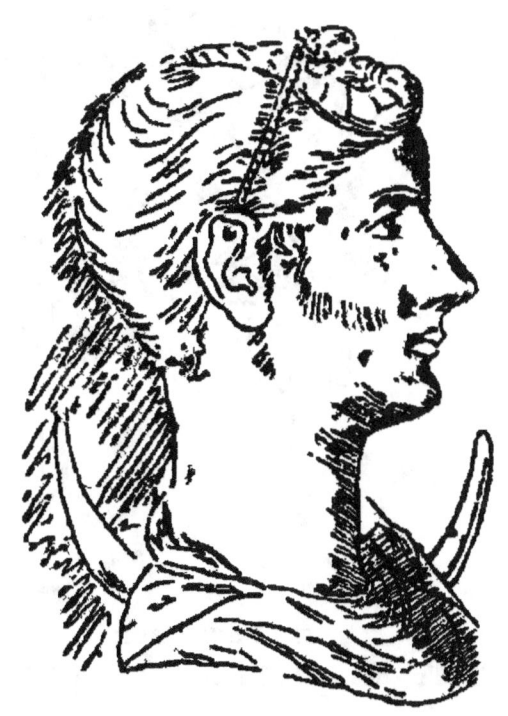

SEVFRINA AUGUSTA
Fac-similé d'un dessin du Recueil Vallardi (Musée du Louvre).

venir à leur dérober quelques-uns de leurs secrets. Les dessins du Recueil Vallardi sont certainement curieux à relever parmi les

exemples les plus probants. Tous ou presque tous les médailleurs du xv⁰ siècle se sont rarement mis en frais d'imagination pour com-

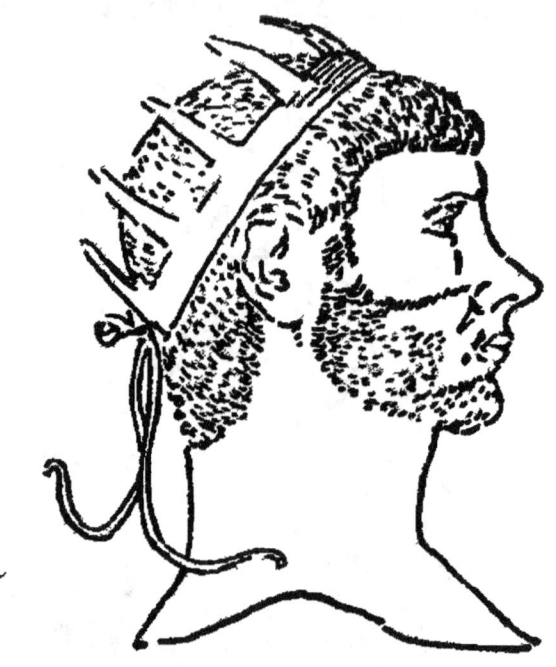

EMPEREUR ROMAIN
Fac-similé d'un dessin du Recueil de Vallardi (Musée du Louvre).

poser les revers de leurs médailles. La plupart du temps ils les ont empruntés aux travaux les plus célèbres de la glyptique antique; M. Aloïss Heiss a signalé récemment le plagiat de Nic-

I...

colo Spinelli [1] qui copia successivement sur quatre de ses médailles un petit bronze du IVe siècle, un camée conservé aujourd'hui au Musée de Naples, une médaille impériale romaine et la célèbre intaille de l'*Enlèvement du Palladium* du cabinet de Niccolo Niccoli, puis de celui de Laurent le Magnifique. Il n'y a pas un médailleur dans l'œuvre duquel l'imitation flagrante des anciens ne soit facile à surprendre. Le revers de la médaille de Louis XI, par Laurana, est copié d'après le revers d'une médaille de Commode [2].

D'ailleurs, il n'est guère d'artistes de la Renaissance qui n'aient laissé, dans leurs dessins ou dans leurs peintures, la preuve des sollicitations et des suggestions exercées sur leur esprit par l'art antique interprété jusque dans les moindres de ses manifestations. Mantegna,

[1] Aloïss Heiss, les *Médailleurs de la Renaissance, Nicolo Spinelli*, etc., pp. 12 à 16; et *Gazette des beaux arts*, 2e période, t. XXXII, p. 230.

[2] *Idem, ibidem, Francesco Laurana*, pp. 31 et 32.

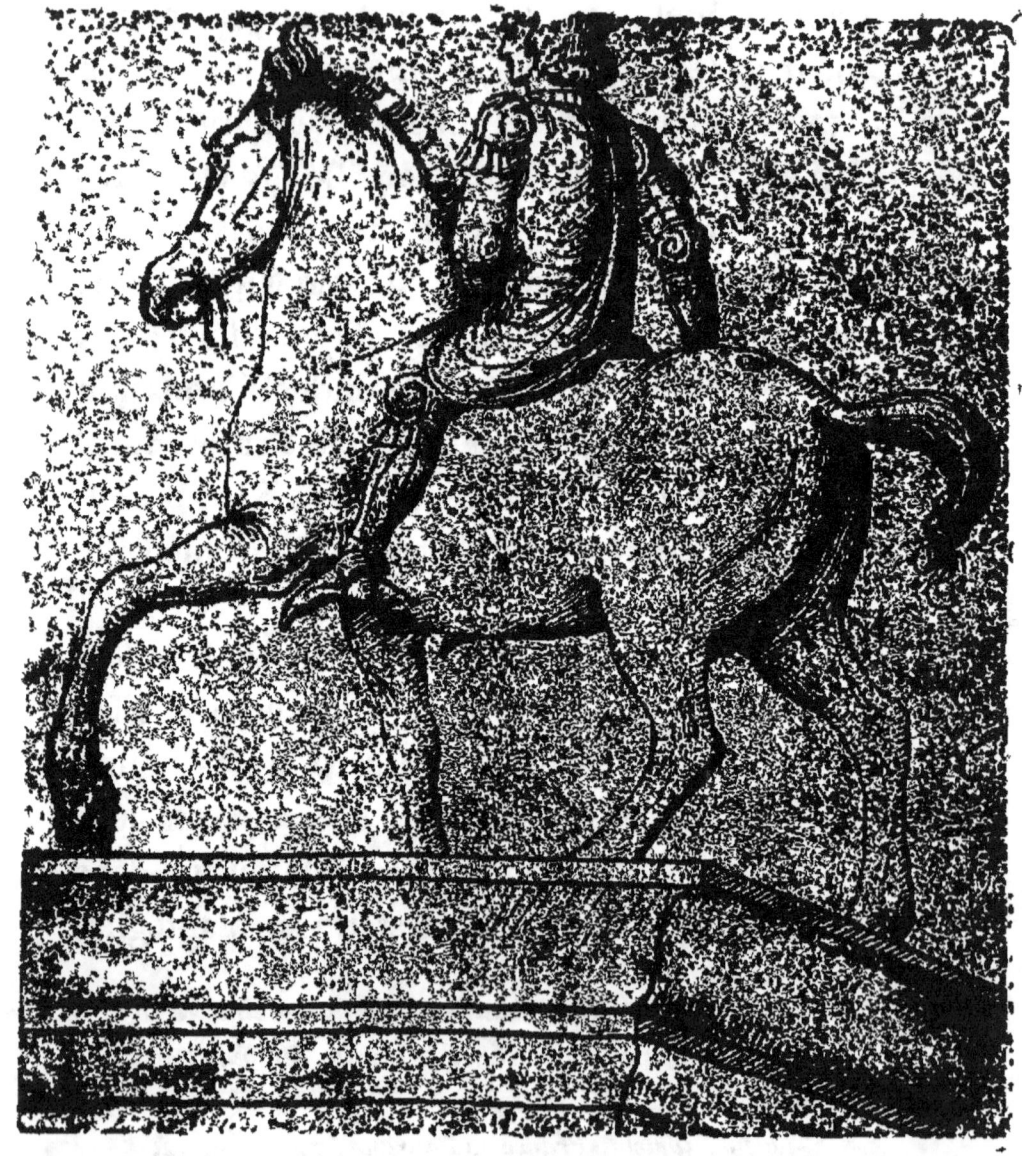

STATUE ÉQUESTRE
Posée sur un piédestal antique décoré d'une inscription payenne.
Fac-similé tiré du Recueil des dessins de Jacopo Bellini (Musée du Louvre).

à Padoue, copiant, dans ces fresques des Eremitani, un monument funéraire qu'il avait eu sous les yeux, a conservé un texte à la science épigraphique [1]. Jacopo Bellini, dans le recueil de près de 90 dessins acquis en 1884 par le Musée du Louvre, a reproduit des inscriptions de la ville d'Este [2] et sa main avait contracté de telles habitudes d'imitation qu'elle mélangeait parfois, et peut-être sans en avoir conscience, les éléments anciens aux éléments modernes, notamment dans le croquis d'une statue équestre surmontant une inscription monumentale. Il a dessiné aussi des médailles romaines, des camées, des plaquettes à sujets antiques, etc. [3]

[1] *Corpus Inscriptionum latinarum*, t. V, n° 2528. — *Bulletin de la Société des antiquaires de France*. Séances du 22 janvier 1868 et du 30 juillet 1885.

[2] Voy. *Bulletin de la Société des antiquaires de France*, 1884, t. XLV, p. 255, et t. XLVI.

[3] Voy. le Recueil du Louvre, f^{os} 5, 21, 24, 28, 30, 40, 43, 45, 48, 49, 82.

EMPEREUR ROMAIN
Fac-similé et réduction d'un dessin du Recueil Vallardi
(Musée du Louvre).

Lorenzo Ghiberti avait consacré une étude spéciale à l'art de l'antiquité [1]. Le premier livre de ses *Commentaires* est un résumé plus ou moins exact de Pline. Amant passionné de l'art grec, il appliqua son attention aux pierres gravées et aux camées. Nous savons pertinemment qu'il enchâssa dans une monture d'orfèvrerie de sa façon une pierre gravée qui faisait partie des collections de Jean de Médicis, l'*Apollon et Marsyas* [2]. Il a parlé également de l'*Enlèvement du Palladium* [3], pierre conservée de son temps chez Niccolo Niccoli, l'amateur florentin. Il dut certainement en imiter quelques-unes, comme le firent d'autres

[1] Cf. Eugène Müntz, les *Précurseurs de la Renaissance*, pp. 78 et suiv.; Vasari, *Le Vite*, édition Gaëtano Milanesi, t. II, p. 232. « Onde fu il primo che cominciasse a imitare le cose degli antichi Romani, delle quali fu molto studioso, etc. »

[2] Eug. Müntz, *loc. cit.*, et Perkins, *Ghiberti et son école*, pp. 96 et 97.

[3] Eug. Müntz, les *Précurseurs*, pp. 70, 108, 156, 196, et Perkins, *Ghiberti et son école*, p. 135.

artistes italiens, puisque Vasari dit positivement qu'il poussa l'admiration pour ses modèles jusqu'à copier et même jusqu'à contrefaire les médailles grecques et romaines. Voici le texte de Vasari : « Ma, dilettandosi molto più dell' arte della scultura e del disegno, maneggiava qualche volta colori, ed alcun' altra gettava figurette piccole di bronzo e le finiva con molta grazia. Dilettossi anco di contraffare i conj delle medaglie antiche [1].

Il y a longtemps que je demande aux collections publiques ou privées de me montrer une de ces « petites figures de bronze ». La collection d'Ambras, à Vienne, possède une délicieuse figurine de jeune homme dans l'attitude du *Mercure* de Florence, qui pourrait bien être une œuvre de Ghiberti [2] ou de

[1] Vasari, *Le Vite*, édition G. Milanesi, t. II, p. 223.
[2] *Fuhrer durch die K. K. Ambraser Sammlung*, 1884, p. 84, salle V, n° 30. Ghiberti a possédé dans ses collections d'antiques un *Narcisse* et un *Mercure*. V. Perkins, *Ghiberti et son école*, p. 89.

son école cherchant à contrefaire l'antique. La pièce est de tous points admirable et mériterait d'être mise en lumière. Une autre épreuve, mais bien inférieure, se voit à Florence, au Musée du Bargello. Quant au *Génie* qui faisait partie de la collection Basilewski, en dépit de l'inscription, j'hésite à l'attribuer au maître dont elle ne rappelle pas la manière. J'y verrais plus volontiers une œuvre de l'école de Donatello, à rapprocher, toutes proportions gardées, de l'admirable petit *Génie ailé* du Musée de South Kensington, à Londres, du *Génie costumé en gladiateur* de la collection d'Ambras [1], à Vienne, et des *Enfants montés sur des coquilles*, fixés au-dessus de la cuve des fonts baptismaux de Sienne.

A propos de ces figurines, je citerai un bronze remarquable, représentant un joueur de flûte, légué au Louvre par M. Gatteaux.

[1] *Führer durch die K. K. Ambraser Sammlung*, 1884, p. 83, salle V, n° 22.

Cette pièce, véritablement exquise, est connue par d'autres épreuves répandues dans diverses collections publiques d'Europe. Elle émane incontestablement d'une inspiration antique. C'est du même courant d'art que dérive la charmante statuette de jeune homme, n° 82 du catalogue de la collection Thiers, au Louvre. C'est encore aux mêmes sources qu'est venu puiser le sculpteur de la ravissante figurine équestre, n° 61, de la même collection Thiers. Faut-il voir ici un acte d'imitation inconsciente ou tout au moins désintéressé ? Faut-il supposer un acte de contrefaçon ? Je ne puis pas, en l'absence de tout témoignage, chercher à pénétrer dans les intentions des auteurs, mais je ne doute pas qu'en changeant de mains le modèle de ces figurines et tous les modèles similaires n'aient fait des dupes au xv° et au xvi° siècles. Il n'y a pas déjà si longtemps qu'ils ont cessé d'en faire parmi nous.

Qu'on n'accuse pas ma proposition d'être

un jugement téméraire. Le reproche de falsification intentionnelle a été formulé contre la Renaissance par Vasari lui-même, il y a déjà trois cents ans. Parlant, dans la *Vie de Valerio Belli*, d'un artiste parmesan, le Marmita, qui avait quitté la peinture pour la gravure en médailles, il dit qu'il fut un grand imitateur des anciens et qu'il enseigna son talent à son fils, du nom de Lodovico. Quant à celui-ci, ajoute Vasari, il fit, entr'autres œuvres, un camée avec une tête de Socrate qui était très belle, et il fut un grand maître dans l'art de contrefaire les médailles antiques, *delle quali ne cavo grandissima utilità* [1]. Le savant éditeur du texte de Vasari, M. Gaëtano Milanesi, n'hésite pas à commenter ainsi ce passage : « On faisait à cette époque une grande recherche de médailles antiques, et, par conséquent, les faussaires s'étaient considérablement multipliés en Italie et avaient porté leur art au dernier degré de la perfection. »

[1] *Le Vite*, édition G. Milanesi, t. V, p. 383.

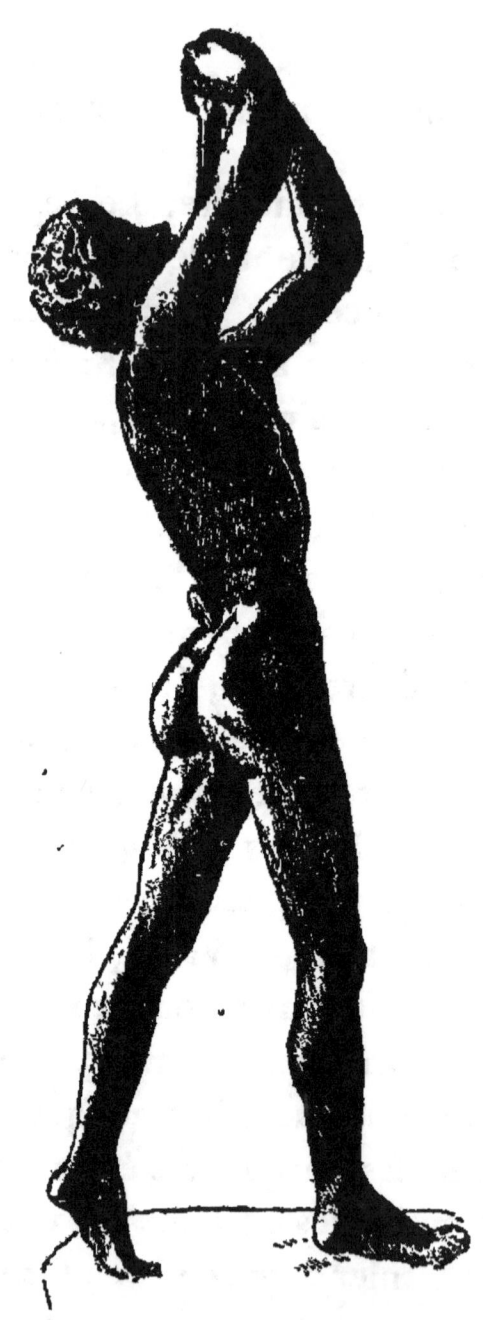

FAUNE, JOUEUR DE FLUTE
Statuette de bronze, d'apparence antique, exécutée au XVᵉ siècle.
Donation Gatteaux (Musée du Louvre).

Si les collectionneurs raffinés de l'Italie ont pu se laisser surprendre, les amateurs naïfs des pays voisins devaient être des victimes faciles et résignées. Ne voyons-nous pas, dans les comptes de la construction du château de Gaillon, au commencement du XVIe siècle, les entrepreneurs, les ouvriers et les gens de finances, prendre pour des antiques et qualifier « d'antiquailles » les médaillons d'empereurs romains exécutés par des artistes italiens leurs contemporains? Dans les époques créatrices et dénuées de sentiment critique, on n'y regarde pas de très près, et l'imitation la plus innocente peut devenir, par spéculation ou par inadvertance, la plus perfide des contrefaçons.

Nous avons autrefois appelé l'attention sur un médaillon en marbre de l'*Imperator* CAL-DUSIUS (sic) possédé par le Louvre [1]. Signalons

[1] Voy. la *Part de l'art italien dans quelques monuments de sculptures de la première Renaissance française*. Paris, 1885, p. 15.

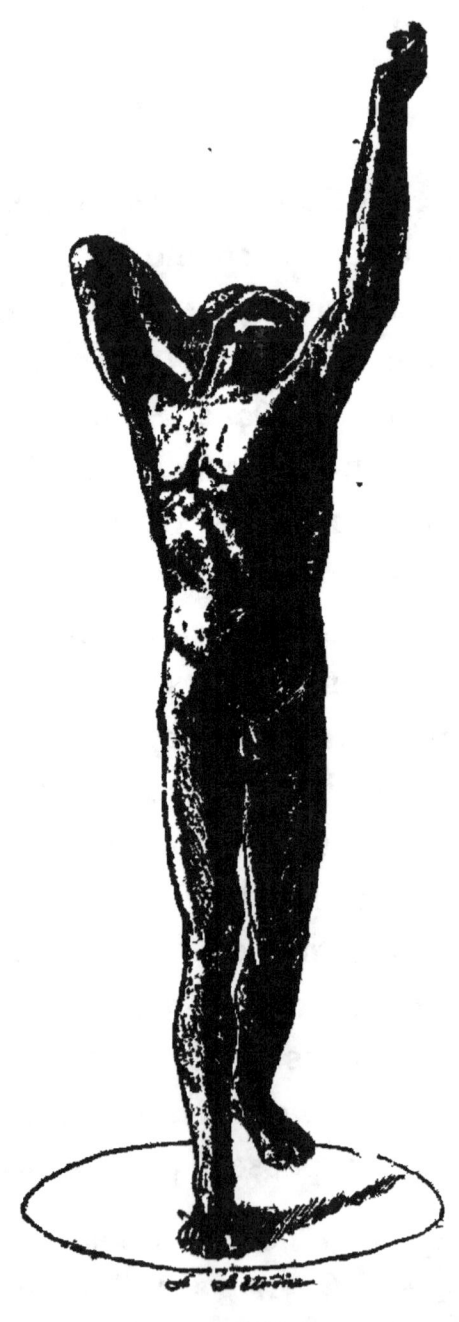

JEUNE HOMME DANS UN ACCÈS DE DOULEUR
Statuette de bronze, d'apparence antique, exécutée au xv**e** siècle,
N° 82 de la collection Thiers (Musée du Louvre).

encore le prétendu médaillon de Caton, qui appartient à notre musée national et qui a été

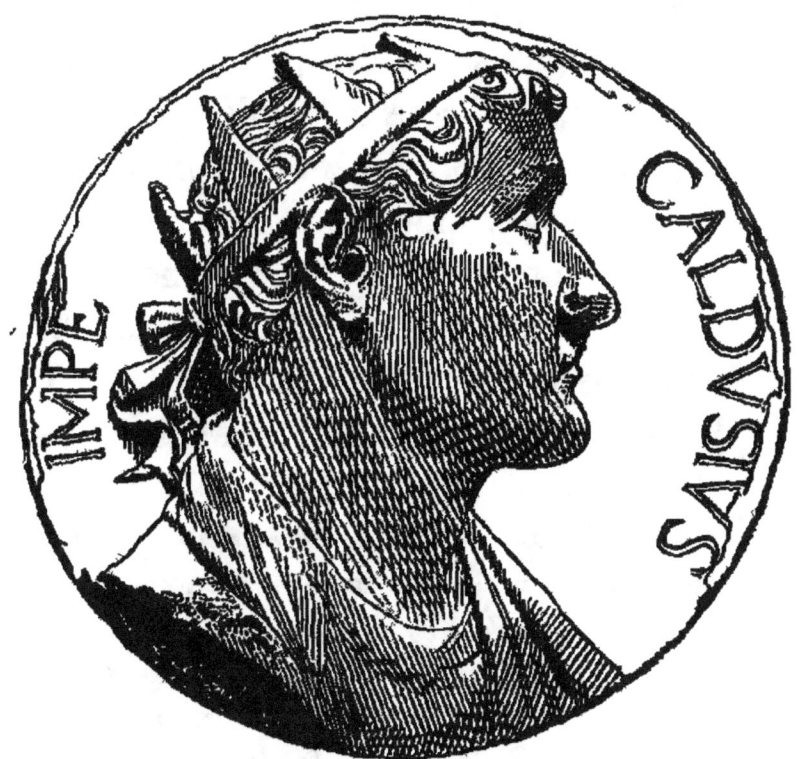

EMPEREUR ROMAIN IMAGINAIRE
Médaillon en marbre du commencement du XVIᵉ siècle
(Musée du Louvre).

déposé au Musée de Beauvais depuis 1875. La tête du personnage supposé « CHATO » se détache sur un fond peint en vert.

Sans rappeler encore une fois l'enthousiasme contagieux de Brunellesco, de Donatello, de Ghiberti, de Filarete pour tous les monuments sortis des premières fouilles raisonnées, sans nous demander ce que l'illustre exemple des *chercheurs de trésors* a pu inspirer de fantaisies imitatrices au *vulgum pecus* de leurs contemporains, n'oublions pas que les collections naissantes de Niccolo Niccoli [1], du Pogge [2], de Carlo Marsuppini [3], de Cosme, Pierre, Jean et Laurent de Médicis [4], du car-

[1] Voy. Eug. Müntz, les *Précurseurs de la Renaissance*, pp. 104 et suiv. Vespasiano deï Bisticci (*Vite di nomini illustri del secolo XV*, édition Bartholi, Florence 1859, p. 476) dit en parlant de Niccolo : « Aveva in casa sua infinite medaglie di bronzo e di ariento e d'oro, e molte figure antiche d'ottone, e molte teste di marmo, e altre cose degne. »

[2] Les *Précurseurs de la Renaissance*, *ibid.*, p. 115.

[3] *Ibid.*, p. 114.

[4] Vasari, *Le Vite*, édition G. Milanesi, t. III, p. 366 et passim. Les *Précurseurs de la Renaissance*, pp. 133 et suivantes.

dinal Pietro Barbo devenu le pape Paul II [1], du Squarcione [2], de Pietro Bembo [3], — collections ouvertes presque uniquement aux seuls objets d'art antiques, — avaient créé un intérêt à la fabrication ou tout au moins au commerce de trompeuses imitations.

Qui croira que la mode universelle de porter des camées et des pierres gravées, dont Vasari parle dans la Vie de Matteo del Nassaro [4], n'ait pas encouragé à la fois la fabrication contemporaine et la contrefaçon des œuvres antiques, dans un pays où quelques artistes dérobaient à leurs prédécesseurs grecs jusqu'à leurs noms et se faisaient appeler Fi-

[1] Eug. Müntz, les *Arts à la cour des Papes*, t. II.
[2] Vasari, *Le Vite*, édition G. Milanesi, t. III, pp. 385-386.
[3] Sur les collections de Pietro et de Torquato Bembo, voir l'*Anonyme de Morelli*, édition G. Frizzoni, pp. 40 et suiv.
[4] *Le Vite*, éd. G. Milanesi, t. V, p. 377.

larete, Pyrgoteles[1], Leucos[2], et tout au moins signaient en lettres grecques[3]. Lorsque tant de collections modernes conservent de nombreux monuments d'apparence antique, bien qu'exécutés au xve et au xvie siècles, qui oserait affirmer que les collections de la Renaissance restèrent prudemment fermées à ces monuments?

[1] Sur Zorzi, voy. l'*Anonyme de Morelli*, éd. Frizzoni, pp. 19, 51, 247.

[2] Vasari dit, dans la Vie de Valerio Vicentino, né vers 1468, mort en 1546 (édition Milanesi, t. V, pp. 367 et 368), que l'art de graver les pierres fines commença sous Martin V et sous Paul II et alla toujours en se perfectionnant.

[3] D'après Vasari (*Le Vite*, édition G. Milanesi, t. V, p. 369), Pier Maria da Pescia, dit *il Tagliacarne*, fut un grand imitateur des choses antiques et rivalisa avec Michelino. On lui attribue l'exécution du sceau en porphyre de Léon X conservé parmi les gemmes de Florence. Il a signé, en grec : ΠΕΤΡΟΣ ΜΑΡΙΑ ΕΠΟΙΕΙ, une *Vénus* de porphyre qu'on peut voir dans la galerie de Florence. L'*Anonyme de Morelli* a cité aussi une de ses œuvres possédée par une collection italienne du commencement du xvie siècle.

Nous savons pertinemment le contraire. L'*Anonyme de Morelli* a signalé l'existence, au commencement du xvi⁰ siècle, d'un bas-relief de marbre considéré alors, dans une collection padouane, comme antique [1], réputation qu'il a conservée jusqu'à notre temps [2]. Et, pourtant, le xvi⁰ siècle se trompait comme le xix⁰. C'est là une œuvre de la Renaissance [3].

La vieille collection des Antiques des rois

[1] Édition G. Frizzoni, p. 37 : « Tavola de marmo de mezzo rilevo che contiene due centauri in piede e una satira distesa che dorme e mostra la schena è opera antica. »

[2] Valentinelli, *Marmi scolpiti del musco archeologico della Marciana, a Venezia*. Prato, 1886, in-8, p. 173, n° 222, pl. XLVI. Ce monument est passé par la collection Grimani.

[3] « Secondo i moderni critici », dit M. Frizzoni, *Anonyme de Morelli*, p. 37, « vi sarebbe a dubitare fortemente se detta opera sia realmente antica nel vero senso della parola o piuttosto una della tante imitazioni del xv° del xvi° secolo. » Cette opinion est confirmée par le même auteur, *ibid.*, p. 277.

de France contenait, peut-être depuis François I^{er}, un bas-relief de marbre représentant une scène funéraire appelée la *Conclamatio*,

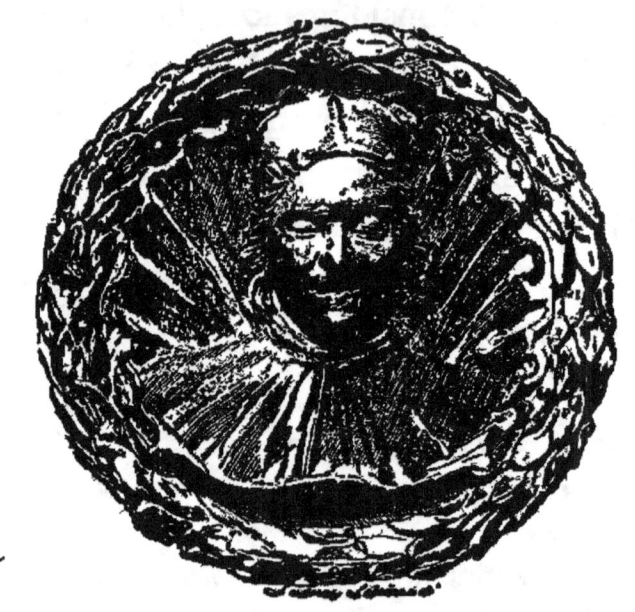

BUSTE D'UN HOMME MORT
Moulé et sculpté en terre d'après nature (Florence, deuxième moitié du xv^e siècle).

publiée comme antique par Maffei et par dom Martin. Ce monument, qui est passé au Musée du Louvre (MR. 1641), a été reconnu comme une imitation de la Renaissance, depuis les

52 L'IMITATION ET LA CONTREFAÇON

judicieuses observations de Visconti [1] et de Clarac [2].

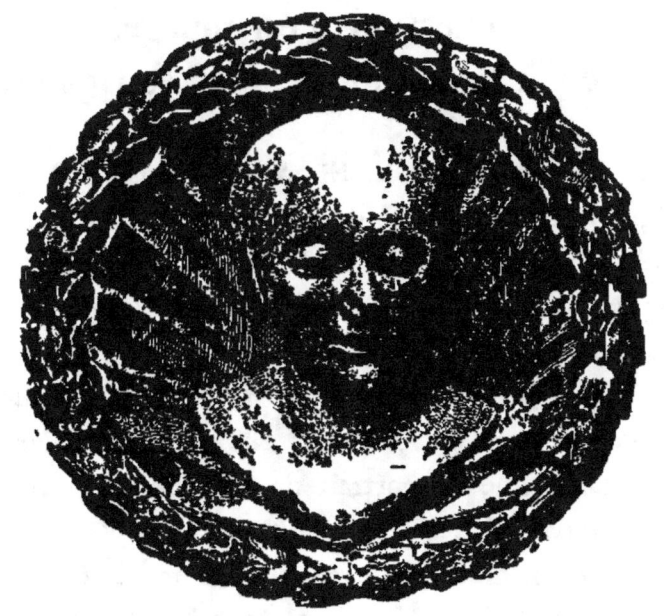

BUSTE D'UNE FEMME MORTE
Moulé et sculpté en terre d'après nature (Florence).

[1] *Notice des statues, bustes et bas-reliefs de la galerie des Antiques.* Edition de l'an XI, p. 123.

[2] *Musée de sculpture antique et moderne*, texte, t. II, 1re partie, p. 770. Le Louvre possède encore d'autres objets ayant l'apparence antique, bien qu'appartenant à la Renaissance. Nous citerons au hasard les suivants : Tête d'empereur lauré, du commencement du XVIe siècle,

L'usage et même l'abus des moulages pris sur la nature, le plus souvent après la mort [1], l'emploi du modèle vivant préalablement jeté dans un moule comme le pratiqua Verrocchio [2], la collection d'estampages en plâtre formée par Squarcione [3], d'après laquelle tra-

M R. 682; les bustes de Simone Bianco, M R. 1594 et 1880, n° 102; la louve de porphyre, aujourd'hui dans la salle de Michel-Ange, M R. 1649; certaines statues égyptiennes provenant de la collection Borghèse, M R. 1586 et 1588; etc.

[1] Voy. *Quelques monuments de la sculpture funéraire des XV^e et XVI^e siècles*. Paris, 1882, in-8. Remarquons, en passant, que le portrait de Geromino Francastoro, conservé dans la collection d'Ambras, à Vienne, est le produit d'un moulage levé après la mort. Ce buste se trouve dans la salle V, exposé sous le n° 3, page 82 du Guide de 1884.

[2] Vasari, *Le Vite*, édit. Lemonnier, t. III, pp. 372 et 373.

[3] Vasari, *Le Vite*, éd. G. Milanesi, t. III, pp. 385 et 386. « Aquisto eżandio vari ogetti d'antichita ; ed altri ne fece formare di gesso per avergli presso di se. » Vasari dit encore en parlant de Mantegna : « Lo esercito assai in cose di gesso formate da statue antiche. »

vailla Mantegna lors de ses débuts, ne durent-ils pas donner l'idée de surmouler des antiques en bronze? Nous possédons d'ailleurs des séries d'objets surmoulés, des sceaux [1], des pierres gravées [2], des ivoires [3], des animaux de toutes sortes [4]. A un moment donné, on peut dire que l'art du xve siècle, en cela seulement semblable à Midas, transforma, non en or, mais en bronze, tout ce qu'il toucha. Admettons que, tout d'abord, cette manie ait été instinctive, et, dans un grand nombre de cas, sans mobile intéressé. Je le veux bien.

[1] Musée de Louvre, Sceau de Lorenzo Roverella, évêque de Ferrari, n° c. 518.

[2] Musée du Louvre; Musée royal de Berlin; Collections particulières de plaquettes.

[3] *Donation Davillier, catalogue des objets exposés au Louvre en* 1885, n°s 184 et 185. Voyez également une plaquette en bronze du Musée de Lyon.

[4] On remarque quelques animaux coulés en bronze, sur modèle retouché, conservés dans les vitrines du Musée du Bargello, à Florence, du Musée du Louvre et du Musée industriel de Berlin.

Mais la cupidité et l'ignorance, qui sont de tous les temps, firent vite un danger de ce qui n'avait peut-être été, chez les auteurs des reproductions, qu'un passe-temps innocent ou le produit secret et intime d'une patiente étude.

Croyons, si nous le pouvons, que les artistes des XVe et XVIe siècles furent tous honnêtes, que les amateurs de la même époque furent tous savants et qu'ils surent éviter d'être déçus par les perfides imitations exécutées par leurs contemporains d'après l'antique. Les érudits et les antiquaires des siècles suivants ne bénéficièrent pas en tout cas du même privilège. Une plaquette du XVe siècle, dont les apparences ne sont pourtant pas trompeuses, égara, comme le démontre Lazari, un fervent admirateur de l'antiquité [1]. Un pas-

[1] *Notizia delle opere d'arte et d'antichita della Raccolta Correr di Venezia*, p. 201.

- N° 1056. — Bacco, fanciullo in clamide, stringendo un vaso nella destra, torce coll' altra mano una pianta al

sage de Vasari, dans la Vie de Michel-Ange, prouve que les hommes du xvi⁰ siècle, eux-mêmes, ne se croyaient point infaillibles. Le *Cupidon endormi* du maître s'était vendu, disait-on, pour antique, à Rome, après avoir été préalablement enfoui dans une vigne. Ce fait, donné par Vasari comme une tradition circulant de son temps, ne fût-il pas individuellement vrai, suffirait encore à établir combien étaient considérables les aliments fournis alors à la fraude et à l'erreur par l'imitation des objets d'art de l'antiquité [1].

cui tronco alato si avvolge un serpe, e preme coi piedi un satiretto dormiente. Oltre il putto, diota, troncone da cui pende una secchia, e testa di bimbo Bassorilievo circolare, diam. 48 mill. Lavoro del secolo xvi; creduto antico, fù per tale illustrato dal conte Francesco Roncalli in una apposita epistola stampata a Brescia nel 1757, in-4°, e diretta al Pacciaudi, intitolata : *Bacchus in ære illustratus*.

[1] Vasari, *Le Vite*, éd. G. Milanesi, t. VII, pp. 147, 148. Voy. également sur le *Cupidon endormi* : *Zeitschrift für bildende Kunst*, 1883; l'*Anonyme de Morelli*, éd. Friz-

Jacopo della Quercia et ses continuateurs à Sienne — Federighi surtout — ont serré quelquefois de si près l'antique dans leurs imitations, que plusieurs de leurs ouvrages, notamment les fameux bénitiers du dôme siennois et certaines bases de pilastres, ont été jusqu'à ces dernières années imperturbablement attribués par tous les livres courants à des sculpteurs grecs et romains.

Filarete ne chercha pas à dissimuler ses emprunts aux modèles classiques. La porte de bronze de Saint-Pierre de Rome n'est, à certains égards, qu'un immense pastiche. Son auteur se complut à copier purement et simplement des médailles romaines [1], et c'est dans les parties imitées que le sculpteur, soutenu par l'original, s'est montré le meilleur. Filarete a exécuté une réduction de la statue équestre

zoni, pp. 54 et suiv.; et la *Gazette des Beaux-Arts*, 1876, 2ª période, t. XIII, p. 55.

[1] Eugène Müntz, les *Précurseurs de la Renaissance*, p. 93.

de Marc-Aurèle qu'il donna à Pierre de Médicis et qui, conservée actuellement à Dresde,

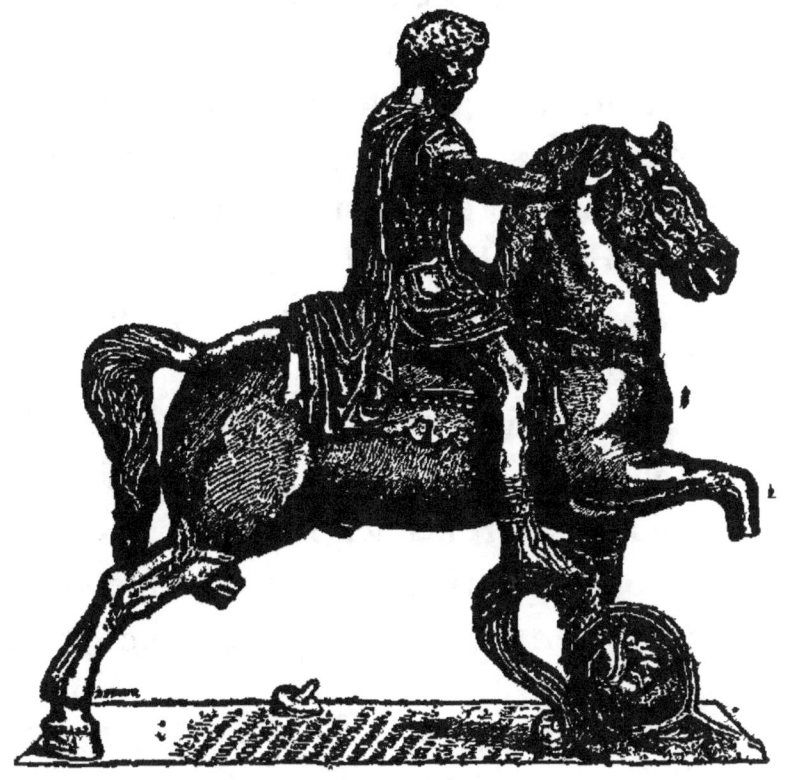

MARC-AURÈLE

Réduction en bronze de la statue du Capitole exécutée par Filatere et donnée par lui, en 1465, à Pierre de Medicis (Musée des Antiques de Dresde).

a été récemment communiquée à la Société des Antiquaires de France et publiée par nous

dans la *Gazette archéologique* [1]. J'attribue sans hésitation au même artiste un bas-relief en bronze de la première Renaissance italienne possédé par la collection d'Ambras à Vienne [2] et dont le sujet, accompagné d'une légende grecque, est emprunté à l'histoire d'Ulysse. Composition et exécution, tout rappelle dans cette œuvre le travail de la statuette de Dresde et des portes de Saint-Pierre [3]. Dans son *Traité d'architecture*, Filarete s'est chargé lui-même de nous édifier sur ses prétentions archéologiques et sur sa manie de traiter l'histoire grecque et romaine. On pourrait peut-être encore lui attribuer, je crois, une réduction du *Tireur d'épine*, quelques faunes en bronze

[1] En décembre 1885, pp. 382 à 391.

[2] N° 991 du catalogue de l'Exposition rétrospective de 1883 au Musée industriel autrichien.

[3] J'ai publié une description du bas-relief de la collection d'Ambras dans la *Gazette archéologique*, année 1887, pp. 286 et suivantes. L'attribution y est longuement motivée.

et quelques-unes de ces « testes d'airain qui soufflent le feu », personnification plus ou moins dans le goût antique du génie du Vent ou du Feu. Ces « testes » étaient placées devant les foyers pour activer le tirage des cheminées. Le roi René d'Anjou en possédait dans ses châteaux de France, qu'il avait fait venir de Rome [1]. Nous espérons bien que la citation consignée ici en fera déterrer quelque épreuve chez les amis des bronzes du xv⁰ siècle. Filarete, dans son *Traité d'architecture*, parle ainsi d'une de ces têtes d'airain : « Erano gli altari in questa forma facti : quella parte che sostenea le legnâ era di grosso ferro; la parte dinanzi era un vaso di bronzo; el coverchio era un putto ignudo che gionfava le gote, e in modo erano congegnati che soffiavano, quando erano iscaldati fortissimamente nel fuoco o dove l'hommo gli

[1] Lecoy de la Marche, *Comptes et mémoriaux du roi René*, n⁰ 666 ; E. Müntz, la *Renaissance*, p. 486.

avesse voltati. Il modo, como erano facti, si è questo. Erano voti e ben saldi, e sottili, e impievansi d'acqua per lo bucco proprio, cioè il foro della bocca, d'onde soffiavano con uno buco in sul capo, il quale si turava poi bene in modo non isfiuava d'altro luoguo se non dalla boccha ; e, mentre durava questa acqua, mai cessa di soffiare come fosse un mantaco. » Cent ans plus tard, Bernard Palissy, dans son *Discours admirable de la nature des eaux et fontaines*, s'est chargé de nous expliquer ainsi en français cette utilisation de la vapeur d'eau à laquelle l'art du xvi^e siècle avait su donner une si jolie forme : « Les fourneaux auxquels je cuis ma besogne m'ont donné beaucoup à connaître la violence de la chaleur. Mais, entre autres choses qui m'ont fait connaitre la force des éléments qui engendrent les tremblements de terre, j'ai considéré une pomme d'airain qui n'aura qu'un petit peu d'eau dedans, et estant échauffée sur les charbons, elle poussera le

vent si véhément qu'elle fera brusler le bois au feu, ains qu'il ne fust coupé que du jour mesme. »

Antonio del Pollajuolo, le sculpteur florentin si personnel et si spontané du tombeau de Sixte IV, céda, comme les autres, à l'éblouissante et irrésistible influence des modèles antiques. Tout le monde connaît de belles statuettes en bronze exposées dans plusieurs collections publiques, notamment au Musée du Bargello, à Florence, et très justement attribuées au maître : *Hercule et Antée*, le *Faune joueur de flûte* [1]. Cette dernière figure, dont le Musée de Cluny et celui d'Avignon possèdent chacun une épreuve, offre cette curieuse particularité d'avoir été reproduite sur le cahier d'esquisses de Raphaël conservé à l'Académie des Beaux-Arts de Venise à côté d'autres dessins copiés d'après le même artiste.

[1] Sur cette figure voy. Adolfo Venturi, la *Galleria estense in Modena*, p. 98.

JOUEUR DE FLUTE
Sculpté par Ant. del Pollajuolo et dessiné par Raphaël
(Académie des Beaux-Arts de Venise).

Andrea del Verrocchio, si nous en croyons Vasari [1], abandonna l'orfèvrerie et se mit d'abord à jeter en bronze quelques petites figures très appréciées de ses contemporains, en voyant le succès qu'obtenaient, près du public, non seulement les œuvres antiques, mais les moindres fragments de ces mêmes œuvres exhumés de toutes parts. Le même Vasari dit qu'il possédait un relief de terre cuite exécuté par Verrocchio d'après l'antique [2]. Le maître de Léonard restaura un *Marsyas* [3], comme l'avait fait, avant lui, Donatello.

De tous les artistes de la Renaissance italienne, le sculpteur qui, sous le nom de Moderno, travaillait à la fin du xve siècle et au commencement du xvie, est peut-être celui qui a le plus imité l'antique. Non seulement la plupart de ses sujets sont empruntés à la

[1] *Le Vite*, édition Milanesi, t. III, p. 359.
[2] *Le Vite*, éd. Milanesi, t. III, p. 364.
[3] *Ibid.*, p. 367.

mythologie païenne et à l'histoire ancienne, mais les compositions elles-mêmes sont tirées des monuments grecs et romains. Dans la suite des plaquettes sur les travaux d'Hercule, le *Héros debout étouffant le lion* est copié d'après les médailles d'Héraclée; le même *Héros agenouillé étranglant le lion* est reproduit d'après les médailles de Syracuse. L'*Hercule étouffant les serpents* est littéralement tiré d'une médaille de Samos.

Toute l'École issue de Donatello, à Padoue et plus tard à Venise, a continué de s'inspirer fidèlement, on pourrait dire servilement, de l'art et de l'antiquité. Bertoldo, dans son bas-relief de bronze aujourd'hui au Bargello à Florence, s'est presque borné à copier un sarcophage romain. Son *Pégase arrêté par Bellérophon* n'est pas exempt de l'influence antique [1].

[1] Voy. ce que j'ai dit de ce remarquable groupe de bronze conservé par la collection d'Ambras, à Vienne, dans le *Bulletin de la Société des Antiquaires de France* en 1883.

Vellano imita ou plutôt pasticha l'art égyptien quand il modela cette figure du *Silence*, la bouche bandée, privée de bras, un crocodile entre les jambes, que nous a décrite un inventaire ancien et qui brillait au xvie siècle dans la collection padouane de Marco Mantova Benavides [1]. Il ne fut pas seul à exploiter ce filon. Le Tribolo n'alla-t-il pas ensuite puiser à la même source d'inspiration, quand il sculpta pour François Ier et pour servir au mobilier de Fontainebleau la *Déesse de la Nature* ou l'*Isis* avec les attributs de la Diane d'Ephèse, aujourd'hui au Musée du Louvre [2]? Ils suivaient aussi la même voie, les sculpteurs qui exécutèrent l'*Isis* et l'*Osiris* de l'ancienne collection Borghèse, actuellement sur le palier de notre musée égyptien [3].

[1] *Anonyme de Morelli*, éd. Frizzoni, p. 71.

[2] N° 47, supp. du catalogue de la sculpture du moyen âge et de la Renaissance.

[3] Le caractère moderne de ces deux marbres a été reconnu par le marquis Léon de Laborde, qui les a reven-

Andrea Briosco, dit Riccio, est plein de réminiscences. Il n'emprunte pas seulement le costume et la manière de composer des anciens. Il s'assimile encore leur esprit pendant l'exécution, et le tombeau de Girolamo della Torre n'est, dans plusieurs de ses parties, comme le fameux chandelier de Saint-Antoine, qu'un pastiche fort exact. Son *Arion* de la collection Davillier, au Louvre, revêtu de l'habit militaire romain [1], pourrait, dans une certaine mesure, s'il était truqué, embarrasser un novice amateur. L'*Anonyme de Morelli* et son éditeur, parlant de la plus riche de toutes les collections de petits bronzes des XVe et XVIe siècles, de la suite de pièces réunies à Padoue par Marco Mantova Benavides, que François Ier faillit acheter pour le cabinet des

diqués pour les collections du Musée de la Renaissance. C'était déjà l'opinion du comte de Clarac (*Notice de la sculpture antique du Louvre*, n° 375).

[1] Donation Davillier, *Catalogue des objets exposés au Musée du Louvre* en 1885, n° 88.

raretés de Fontainebleau, signalent une œuvre du maître fondeur qui ne dut pas être sans analogie avec les bronzes antiques : « El nudo de bronzo che porta el vaso in spalla e cammina [1]. » Il est encore sorti d'une inspiration antique, ce cavalier qu'on croirait dessiné par Mantegna et dont une épreuve se voit dans la collection Spitzer, tandis que le même sujet, avec quelques variantes, est passé du cabinet Mylius, de Gênes, dans la collection du prince de Liechstenstein [2], à Vienne, et se retrouve, mais représenté par une épreuve inférieure en qualité, au Musée royal de Berlin. La *Vénus* de la collection Davillier, réduction

[1] *Anonyme*, édition citée, p. 68.
[2] Le cavalier de la collection Liechstenstein (n° 736 du *Catalogue de l'Exposition rétrospective des bronzes de Vienne* en 1883) est placé sur une monture de proportions beaucoup trop petites, et copiée de l'un des chevaux de Venise. Le cheval a conservé notamment le collier. Il faut remarquer que les chevaux, dans les diverses épreuves ou dans les divers *états* de ce sujet, diffèrent presque tous entre eux.

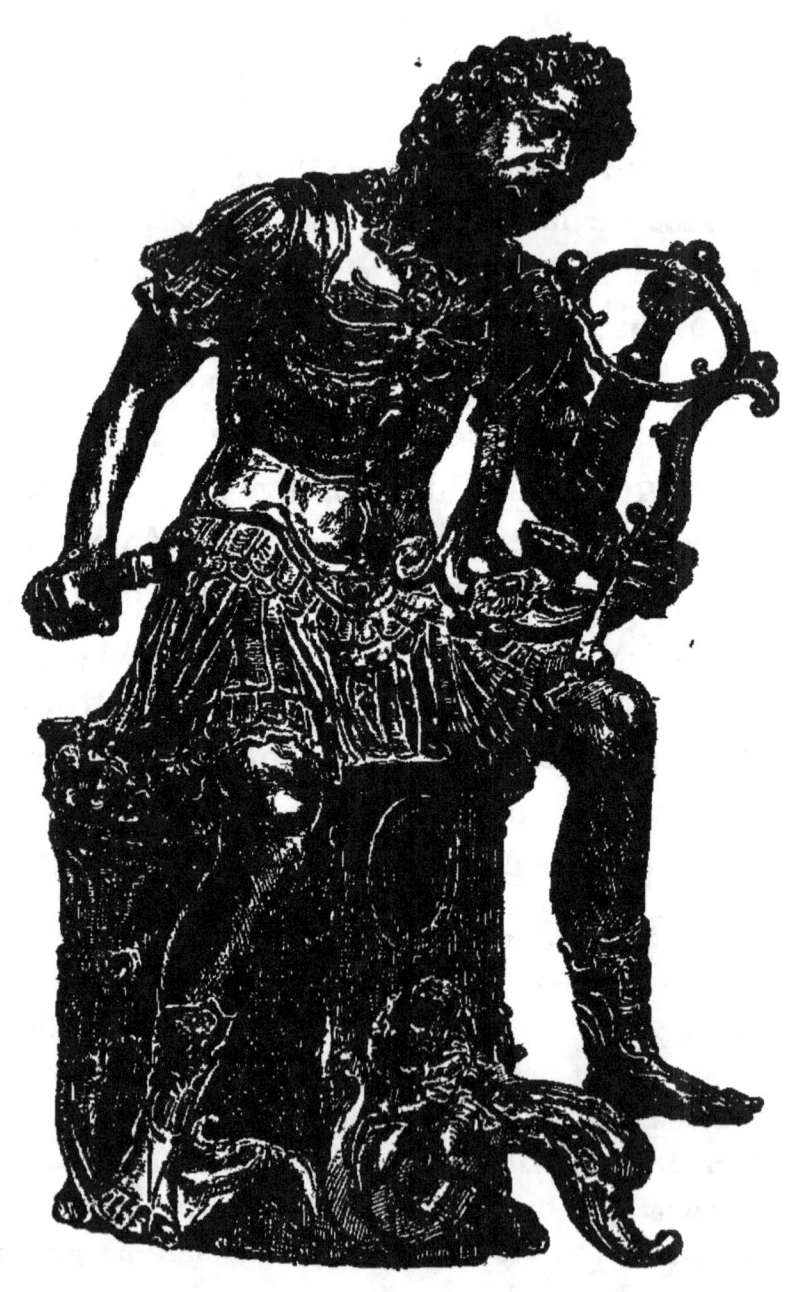

ARION
Bronze par Andrea Riccio, donation Davillier (Musée du Louvre)

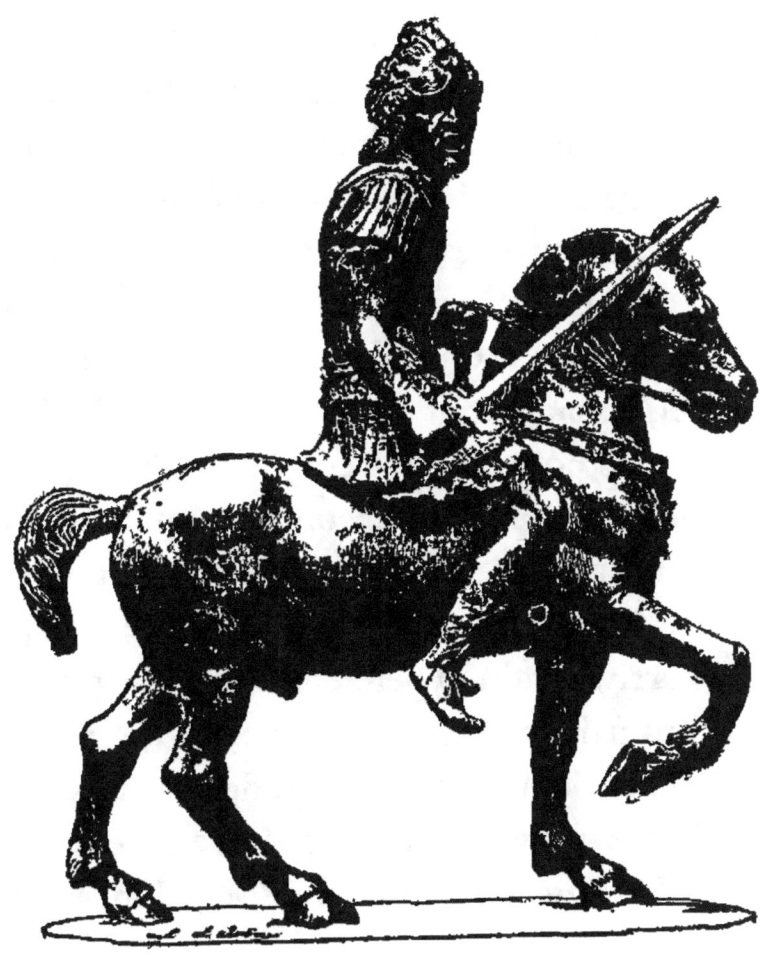

PETITE STATUE ÉQUESTRE DANS LE GOUT ANTIQUE
Bronze de l'École de Padoue attribué à Riccio
(ancienne collection Mylius).

très remarquable de la *Vénus victrix*, ne ferait pas injure non plus au talent de Riccio [1].

Jacopo Sansovino, l'auteur présumé de la statuette de bronze de Méléagre, de la collection Pourtalès de Berlin, ne cherchait pas à dissimuler la source où il allait puiser ses inspirations [2]. Quand Simone Bianco sculptait ce *Mars nu*, dont parle l'*Anonyme de Morelli* [3], nous pouvons être certains qu'il copiait quelque chose d'ancien ou bien qu'il improvisait un pastiche. L'art antique était devenu si familier aux artistes de sa génération qu'ils en arrivèrent à répéter les œuvres grecques ou romaines sans, peut-être, avoir absolument conscience du caractère de leur travail.

L'orfèvre Francesco de Padoue (surnommé *Franciscus a sancta Agatha*), dont parle Scar-

[1] Donation Davillier, *Catalogue des objets exposés au Musée du Louvre* en 1885, n° 90.

[2] Voy. dans le *Kunstfreund* de 1885 un article de M. Bode, accompagné de la gravure du *Méléagre*.

[3] Edition de 1884, pp. 156 et 162.

deone dans son livre sur l'*Antiquité de la ville de Padoue*, et dont M. Bonnaffé vient de rappeler le nom dans la *Gazette des Beaux-Arts* (sept. 1886), à propos d'une statuette en bois, est vraisemblablement l'auteur d'une statuette de bronze représentant *Hercule prêt à frapper de sa massue*. Cette statuette, dont M. Fortnum possède une belle épreuve, tandis qu'une autre épreuve assez médiocre se voit au Musée du Louvre, est sans doute l'original de la pièce publiée par M. Bonnaffé. C'est encore une imitation d'antique.

Tiziano Aspetti suivit, au XVIe siècle, dans l'Ecole de Padoue et de Venise, la tradition du XVe. Il s'inspirait évidemment de l'antique quand il modela le *Jeune homme nu, la tête appuyée sur une pierre*, petit bronze conservé autrefois dans une collection padouane [1].

Un sculpteur padouan, « Alvise Orevese », propriétaire d'une collection importante et

[1] Dans la maison de Marco Mantova Benavides. *Anonyme de Morelli*, édition Frizzoni, p. 71.

qualifié par l'*Anonyme de Morelli* de « maestro de sculptura [1] si de rilevo come de tutto tondo », était l'auteur d'un petit *Hercule de bronze qui assomme l'Hydre*. Une pièce reproduisant le même sujet apparut, en 1878, à l'Exposition rétrospective du Trocadéro [2]. Elle vient de reparaître à l'Exposition rétrospective de Bruxelles de 1888. Elle est toujours attribuée, contre toute espèce de vraisemblance, au xvi^e siècle et à Benvenuto Cellini [3]. Cette persistance dans l'attribution traditionnelle est difficile à expliquer; car non seulement l'œuvre est manifestement du xvii^e siècle, mais encore elle est connue par un autre exemplaire conservé au Palais Royal de Madrid, portant la date de 1643 et le nom

[1] *Anonyme de Morelli*, éd. Frizzoni, p. 75.
[2] *Gazette des Beaux-Arts*, 2^e période, t. XVIII, p. 592.
[3] *Exposition rétrospective d'art industriel. Catalogue officiel*, p. 171, n° 729. « Hercule terrassant l'hydre de Lerne. Hauteur 0^m51, xvi^e siècle. — N° 730. Persée tuant le dragon, etc. Les bronzes mentionnés sous les n^{os} 729 et 730 sont attribués à Benvenuto Cellini. »

de Bernin [1]. Par conséquent il ne faudra pas non plus chercher à reconnaître ce dernier bronze dans le groupe d'un pied de hauteur signalé au XVIe siècle par l'*Anonyme* comme se trouvant à Venise chez Antonio Foscarini, à côté d'une petite patère de métal tirée de l'antique [2].

C'est le moment de parler de tous ces bustes d'empereurs romains ou de personnages antiques plus ou moins illustres, plus ou moins imaginaires, de ces têtes de philosophes qui se modelèrent et se fondirent en Italie pendant toute la seconde moitié du XVe siècle et au début du XVIe. Le costume, uniformément romain, est

[1] *Exposición universal de Barcelona, 1888; Catalogo de la instalacion de la real casa en el palacio de bellas artes.* Barcelone, 1888, in-8°, p. 19 : N° 148. — Una figura de bronce dorado a fuego representando a Hercules, firmada BERNINUS, 1643. Alto 0m48. N° 149. — Una figura de bronce dorado a fuego representando a Theseo, firmada BERNINUS, 1643.

[2] *Anonyme*, p. 174. « L'Ercole de bronzo de un piede che percote l'idra é de man de... (en blanc). »

toujours assez exact, mais, dans bien des cas, le sculpteur ne s'est pas donné la peine de recourir à des renseignements iconographiques très sérieux. L'apparence générale, aidée quelquefois d'une inscription, suffisait sans doute à satisfaire les auteurs et les amateurs des bronzes représentant les *Douze Césars* ou un choix de philosophes. La vogue de ces objets d'art, répétés dans divers formats, fut très grande à la Renaissance ; et le xviie siècle en surmoula et en contrefit plusieurs éditions pour décorer ses palais et ses galeries. Toutes nos grandes bibliothèques françaises, sous l'ancien régime, en possédaient au-dessus ou à côté de leurs rayons. Le Garde-Meuble des rois de France contenait une très belle suite de ces bustes dont quelques-uns se retrouvent actuellement dans les collections du Louvre. Parmi les plus belles pièces des premières éditions de ces séries, on doit citer d'abord le buste d'Empereur de la donation Davillier, dont une autre épreuve se voit à Berlin chez le comte Guil-

IMPEREUR ROMAIN SUPPOSÉ

Bronze, École padouane ou vénitienne, première moitié
du xvɪᵉ siècle. Donation Davillier (Musée du Louvre).

laume Pourtalès et dont une troisième épreuve était récemment en vente à Florence. C'est une œuvre vénitienne ou padouane et qui appartient encore au bon temps de l'École. Le monument le plus remarquable de toute cette série est l'admirable buste en bronze de la collection de M. Edouard André, reproduisant, suivant l'inscription du piédouche, la physionomie d'Euripide, mais, en réalité, copiant textuellement un buste antique indéterminé, sculpté en marbre noir, du Musée des Offices à Florence.

L'École de Padoue, fortifiée bientôt de Vittore Camelio, de Cavino, de Bassiano, des faussaires contemporains [1], de tous les fondeurs du nord de l'Italie, devint rapidement une véritable fabrique industrielle où furent coulés le plus grand nombre des bronzes d'apparence antique qui inondèrent le marché

[1] Voy. dans le *Cabinet de l'Amateur et de l'Antiquaire*, t. I, pp. 385 à 414, et t. IV, pp. 9 à 30, un article de M. de Montigny sur les faussaires padouans.

BUSTE SUPPOSÉ D'EURIPIDE
Bronze de la collection de M. Édouard André.

BUSTE ANTIQUE EN MARBRE NOIR
du Musée des Offices de Florence.

du xvie siècle. Il me faudrait un volume pour les énumérer. Les encriers, les mortiers, les coupes, les bénitiers, les sonnettes, les lampes, les enseignes, les médailles de restitution, les réductions d'après les statues antiques et notamment les réductions du Marc-Aurèle du Latran, les petites copies des chevaux de Venise, les statuettes de faunes inspirées par l'art grec, les marteaux de porte, les poupées destinées à surmonter les chenets ou à terminer les pelles et les pincettes, toutes ces pièces, avidement recherchées aujourd'hui, sont sorties des mêmes ateliers. C'est de là aussi que provinrent, à l'époque de leur diffusion, la plupart de ces innombrables petits bas-reliefs appelés de nos jours des *plaquettes*. Si tous ces bronzes, notamment ceux qui furent affectés à l'usage du culte catholique, ne portent pas, ailleurs que dans la décoration, l'empreinte de l'art antique, un très grand nombre d'entre eux ne firent que populariser les œuvres célèbres de la glyptique grecque et romaine.

C'est le cas de toutes ces pierres gravées dont nous possédons des moulages ou des imitations en bronze, depuis la célèbre pièce du Cabinet des Médicis connue sous le nom de cachet de Néron (Apollon et Marsyas), depuis la reproduction des camées copiés, dit-on, par Donatello, dans la cour du palais Riccardi à Florence, jusqu'à cette Minerve du Cabinet des médailles de Paris qui finit par passer pour un Alexandre après avoir été coulée en bronze. La fortune de cette pierre italienne, transformée en plaquette, est bien curieuse. Elle avait pénétré en France dès les premières années du xvie siècle, et elle fut copiée en marbre par des artistes italiens travaillant, en France, à décorer les médaillons du château de Gaillon. Ce marbre est aujourd'hui à l'École des Beaux-Arts. Toute la décoration sculptée de l'École lombarde, notamment les portes de l'église de Côme, la façade de la chapelle Colleoni à Bergame, la porte intérieure du Municipe de Crémone, la porte du palais Stanga, au Musée

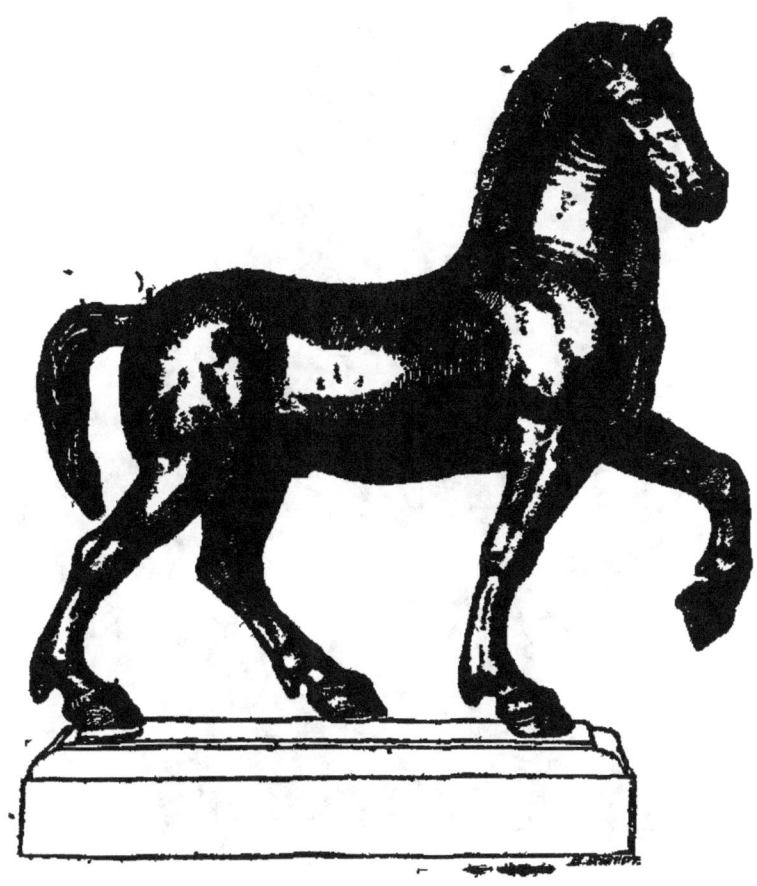

UN DES CHEVAUX DE VENISE
Réduction en bronze, école de Padoue, xve siècle
(Académie des Beaux-Arts de Venise).

DES OBJETS D'ART ANTIQUES 83

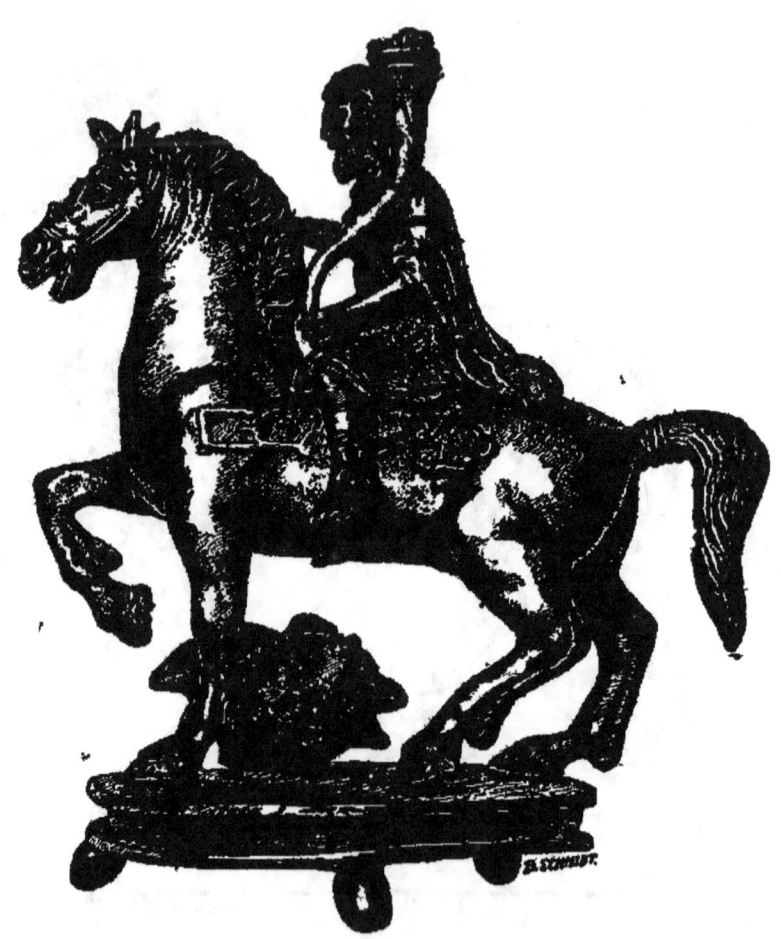

MARC-AURÈLL
Imitation de la statue du Capitole, école de Padoue, xve siècle.

du Louvre, une grande partie de la décoration répandue sur les murailles par l'École franco-italienne de la Renaissance ont été

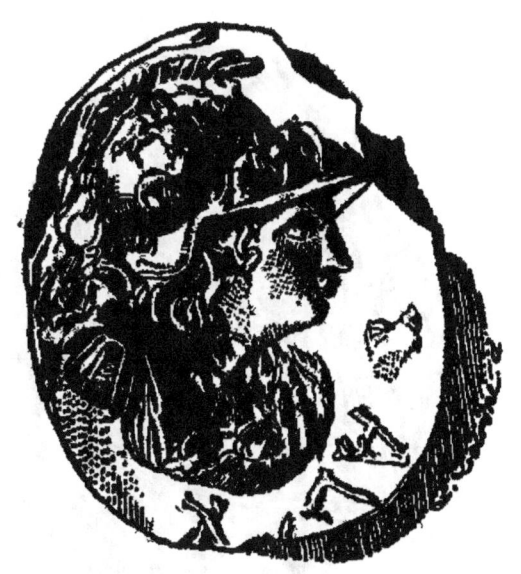

MINERVE TRANSFORMÉE EN ALEXANDRE
Plaquette en bronze reproduisant une pierre gravée.
Italie (XVe siècle).

tirées de plaquettes de bronze à sujets antiques.

Voici quelques exemples de ces imitations que j'ai relevés en France. A Chartres, sur la

clôture du chœur de la cathédrale, deux plaquettes de Moderno sont copiées et remplissent le champ des médaillons d'ornement. Ce sont : *Hercule vu de dos étouffant Antée suspendu en*

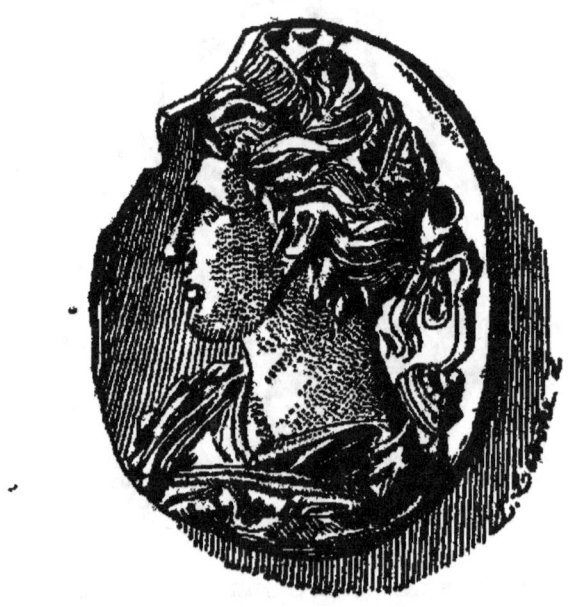

DIANE
Revers de la pièce précédente.

l'air et *Hercule et Cacus*. A Blois, dans la partie du château construite par François I^{er}, sur une des échauguettes de la façade tournée vers la ville, on distingue trois sujets tirés littéra-

lement de l'œuvre de Moderno : *Hercule debout, contemplant Antée étendu à ses pieds*, *Hercule étouffant Antée* (avec le pilastre tronqué), *Hercule et Cacus*. A Tours, dans le cloître de Saint-Martin, terminé en 1519, édifice d'une construction exquise et raffinée dont presque tous les éléments sont empruntés à l'Italie par un constructeur français, nous pouvons admirer deux compositions des médailleurs italiens traduites sur le tuffeau de Touraine; *David et Goliath* de Moderno, la *Nymphe endormie et le Satyre*, pièce attribuée à Fra. Antonio da Brescia. Sur le trumeau de la porte de l'église Saint-Michel, à Dijon, nous reconnaissons l'imitation de trois plaquettes : un *Centaure enlevant une femme*, d'après Caradosso, *Hercule et Cacus* de Moderno, et *Apollon* d'après un pastiche de l'antique. Dans la chapelle du château de Pagny, la décoration exécutée au XVIe siècle pour entourer la figure couchée de Jean de Vienne renferme un médaillon : *Orphée récla-*

DES OBJETS D'ART ANTIQUES 87

mant Eurydice, sujet textuellement extrait

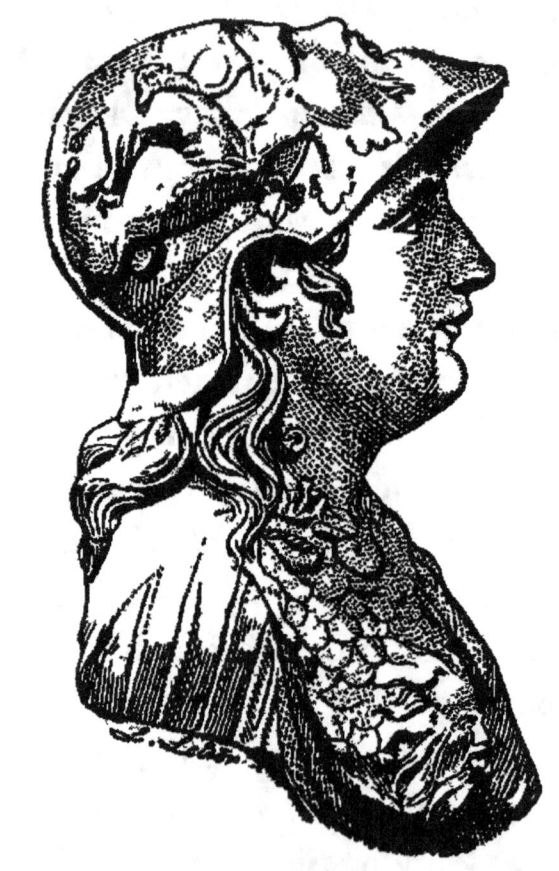

MINERVE
Médaillon en marbre, de travail italien, commencement du
XVI^e siècle (École des Beaux-Arts).

d'une plaquette italienne. A Autun, au Musée
archéologique de la rue Saint-Nicolas, dans

une décoration de la première moitié du xviᵉ siècle, nous reconnaissons deux médaillons en pierre d'après Moderno : *Hercule étouffant le lion de Némée, Hercule étouffant un Centaure à queue de lion.* Le style de Moderno est très bien conservé et parfaitement respecté. L'œuvre est si fine, qu'au premier abord on pourrait la croire italienne. De toutes les imitations des œuvres de Moderno en France, celles-ci sont les meilleures que j'aie jamais rencontrées. Débris d'un ancien jubé, la tribune sculptée qui soutient le grand orgue dans la cathédrale de Bordeaux est absolument de travail français, mais sa décoration est composée entièrement d'éléments italiens, d'arabesques, de pilastres, de médaillons à personnages antiques. A gauche du sujet central, consacré à saint André, j'aperçois la reproduction de deux plaquettes de Moderno : *Hercule et Cacus, Hercule et le lion de Némée.* Les deux sujets se trouvent rapprochés et sont en quelque sorte mêlés l'un à l'autre.

Deux grands bas-reliefs peints et assez médiocres du Musée de Périgueux représentent l'un *Hercule de face étouffant Antée*, de Moderno, l'autre *Hercule et le lion de Némée*, d'après Moderno ou Ulocrino. Le Musée de Cahors expose le moulage d'un pilastre du château d'Assier, sculpté dans le style de la Renaissance française ; mais parmi les arabesques de celui-ci se distingue la copie des deux pièces de Moderno : *Hercule debout étranglant le lion soulevé de terre et Hercule de face étouffant Antée qu'il tient devant lui.* Une des portes en bois de l'église Saint-Pierre d'Avignon nous montre le saint Jérôme d'Ulocrino traduit par une main française. Des médailles et des plaquettes ont également été imitées dans un des escaliers du château de Villers-Cotterets.

Ayant constaté depuis longtemps [1] que ces

[1] J'ai été mis sur la voie de ces recherches en 1875, à l'époque où je fus chargé d'étudier la porte du palais Stanga, installée depuis au Musée du Louvre. Voy. la *Gazette des Beaux-Arts*, février 1876.

3.

petits bas-reliefs de bronze n'avaient pas moins contribué que les dessins et les gravures à répandre, dans le nord de l'Italie et dans toutes les provinces de la France, le goût de la première Renaissance, je me suis appliqué, au cours de nombreux voyages en Italie, à réunir une collection de ces monuments, et je l'ai exposée depuis dix ans dans les galeries de l'Union centrale des arts décoratifs au Palais de l'Industrie. Je crois que les collections de cette nature peuvent donner lieu à quelques comparaisons et à quelques réflexions utiles. Elles éclairent singulièrement l'histoire de la sculpture italienne au moment où celle-ci prit tant d'influence sur la nôtre, et elles nous font toucher du doigt les origines de notre Renaissance en matière de décoration pendant sa période classique.

Dans un récent travail [1], j'ai montré le cou-

[1] La *Part de l'art italien dans quelques monuments de sculpture de la première Renaissance française.* Paris, 1884, in-8°.

rant irrésistible qui, depuis Louis XI, entraînait l'art français dans l'orbite de l'Italie. J'ai

APOLLON ET MARSYAS
Plaquette en bronze du xv^e siècle.

sommairement reconstitué la liste des habitants de cet hôtel de Nesle qui fut pendant

tout le xvie siècle, à Paris, la Bastille de l'art italien. A côté de l'influence personnelle et individuelle des maîtres venus d'au delà des monts, il me resterait à signaler et à montrer les ingérences latentes et les conseils tacites professés par les modèles et les patrons importés de l'Italie. C'est ce que les collections de plaquettes se chargeront de faire. Mieux que les tableaux, que les grands marbres ou que leurs moulages; mieux que les terres cuites des della Robbia; mieux que les dessins et les gravures, ces bronzes inoculèrent à quelques-uns de nos artistes le goût de la composition italienne. On peut le regretter, mais c'est un fait indiscutable; et il ne paraîtra jamais oiseux de recomposer le modeste répertoire pittoresque où nos artistes du xvie siècle sont venus demander leurs inspirations. Qui oserait dire maintenant que, ronde-bosse ou bas-relief, ces pauvres petits bronzes — sans être bien souvent par eux-mêmes des chefs-d'œuvre — n'ont pas cependant tous droit à nos égards?

D'ailleurs, ils justifient encore, par d'autres considérations, la pensée qui les rapproche, les groupe et les recueille. C'est la première apparition, dans cette lointaine époque, de ce que nous appelons au XIXe siècle, dans l'industrie de l'ameublement, le *bronze d'art*. L'étude de cette série de petits ouvrages intéresse donc, au plus haut degré et à tous les points de vue, l'histoire des Arts décoratifs.

L'*Anonyme de Morelli*, qui nous a transmis de bien précieux renseignements sur les collections privées du nord de l'Italie, nous montre le rôle que jouaient la plupart de ces bronzes modernes chez les amateurs du commencement du XVIe siècle. Alors, ils n'intéressaient que par leur ressemblance avec les œuvres de l'antiquité [1]. Il y en avait à Padoue, chez Marco Mantova Benavides [2], chez un

[1] *Anonyme*, éd. cit., p. 68 : « Le figurette de bronzo sono moderne de diversi maestri e vengono dall' antichità, come el Giove che siede. »

[2] *Anonyme*, ibid., p. 73.

certain marchand de drap [1], chez le sculpteur Alvise [2]; à Venise, chez Odoni [3] et chez Zuanne Ram [4]. Certains collectionneurs les mélangeaient à la partie antique de leurs cabinets. C'était le parti qu'avaient pris, à Milan, Camillo et Niccolo Lampognano [5], à Padoue, Marco Mantova Benavides [6], à Venise, Antonio Foscarini [7]. Mais ces prudents amateurs, qui avaient mêlé les originaux et les imitations

[1] *Anonyme, ibid.*, p. 74 : « Le molte figurette de bronzo sono moderne de mano de diversi maestri. Le molte medaglie de bronzo sono moderne. »

[2] *Anonyme, ibid.*, p 75 : « Le molte figurette sono parte de sua mano, parte de altri maestri. »

[3] *Anonyme, ibid.*, p. 75 : « Le molte figurette sono de bronzo, sono moderne de man de diversi maestri. »

[4] A. S. Stefano, 1531. — *Anonyme, ibid.*, p. 208 : « Le molte figurette de bronzo sono opere moderne. »

[5] *Anonyme*, éd. cit., p. 116 : « Le infinite medaglie sono per la maggior parte antiche. »

[6] *Anonyme*, éd. cit., p. 68.

[7] *Anonyme*, éd. cit., p. 174 : « Le infinite medaglie d'oro, d'argento, e de metallo, la maggior parte sono antiche. »

et dont les habitudes de classement se transmirent aux deux siècles suivants [1], furent-ils seuls à posséder des bronzes modernes ? J'avoue que le diagnostic de l'*Anonyme* ne m'inspire pas une confiance absolue et que les suites, qu'il déclare exclusivement antiques, auraient eu besoin, dans ma pensée, d'un examen plus approfondi [2]. D'un autre côté la preuve directe de la fraude ne me paraît pas difficile à fournir. La contrefaçon intentionnelle fut pratiquée par les artistes de la Renaissance italienne, et il ne serait pas impossible de surprendre les faussaires, comme on dit vulgairement, « la main dans le sac ».

[1] Voyez à titre d'exemple, en France, l'*Inventaire du garde-meuble des rois de France*, publié en 1791, et, en Autriche, la *Description des tableaux et pièces de sculpture que renferme la Gallerie de Son Altesse François-Joseph, chef et prince régnant de la maison de Liechtenstein.* Vienne, 1780, in-8°, pp. 256 à 268.

[2] *Anonyme*, éd. cit., p. 95 ; à Crémone, chez Ascanio Botta, légiste, poëte, antiquaire, p. 182 ; à Venise, chez Francesco Zio, etc.

La collection d'Ambras, à Vienne, contient une délicieuse petite figurine de femme nue, dont les bras manquent, et dont la silhouette générale rappelle un peu l'*Ève* d'Antonio Bregno, qui fait face, dans le palais ducal de Venise, à l'escalier des Géants. C'est là, évidemment, un faux antique. La figure a été fondue *sans bras*. C'est-à dire que le modèle a été volontairement mutilé avant d'être coulé en bronze. La tête charmante et souriante est empreinte au suprême degré du style de la fin du xv⁰ siècle ou tout au plus des premières années du xvi⁰. Cette tête offre la plus frappante analogie avec le type de femme d'un dessin au crayon rouge, représentant *Judith coupant la tête d'Holopherne,* conservé dans la collection Albertine de Vienne [1], attribué anciennement à Giovanni Bellini, mais qui est plutôt d'Ercole di Ferrara. J'aurais voulu présenter au public ce bronze précieux par le

[1] Dessin n° 13 du tome I de l'*École vénitienne.*

moyen d'une gravure, mais c'est en vain que j'ai sollicité de l'administration autrichienne l'autorisation de le faire photographier ou mouler. On peut rapprocher du même monument, au point de vue du style, un dessin exposé, sous le n° 8, dans la même Bibliothèque. Il représente le *Jugement de Pâris* et est attribué à Francesco Raibolini, dit le Francia. La femme nue qui, dans ce dessin, tient une lyre, ressemble également à la petite statuette sans bras de la collection d'Ambras. Il convient encore de comparer à ce bronze une gravure de Marcello Fogolino appartenant au Cabinet des Estampes de Dresde, et représentant une femme sans bras, mais vêtue d'une robe collante.

Cette pièce si curieuse de la collection d'Ambras, où l'intention frauduleuse est manifeste, pourrait être encore rapprochée d'une remarquable statue de bronze possédée par le Musée du Prado, à Madrid. Nous voulons parler de cette belle figure exécutée à l'époque

de la Renaissance d'après une *Vénuse pudique* antique, de marbre, moulée et retouchée, mais incomplètement restaurée avant la fonte et dans laquelle l'amputation rectifiée des deux bras nous paraît avoir été conservée à dessein ; car les bras actuels sont d'un métal et d'un travail tout modernes. Je me suis même souvent demandé si les belles épreuves anciennes, en bronze, du *Tireur d'épine*, d'après le marbre du Capitole, aussi bien celle de Madrid que celle de Paris, ont été des reproductions de l'antique absolument désintéressées et privées de toute idée de supercherie.

La collection de M. Gavet, à Paris, possède un beau bronze de la Renaissance italienne, attribué, comme modèle, à Simone Mosca et publié par la *Gazette des Beaux-Arts* en novembre 1878 [1]. C'est une *Vénus* agenouillée

[1] 2ᵉ période, t. XVIII, p. 824. Si l'attribution du modèle à Simone Mosca est vraisemblable, comme on le verra ci-après, la fonte pourrait être de Guido Lizzaro. V. l'*Anonyme de Morelli*, éd. Frizzoni, p. 74.

ANGÉRONE
Bronze du xv^e-xvi^e siècle (Musée du Louvre)

ou presque accroupie sortant d'une coquille entr'ouverte. L'*Anonyme de Morelli* a parlé [1] d'une pièce semblable exécutée en terre cuite qu'il donnait au Mosca, et, d'autre part, Vasari nous a fait savoir combien cet artiste avait de goût pour imiter les choses antiques [2]. Cette remarquable sculpture n'est, en effet, avec quelques variantes, qu'une copie littérale de plusieurs terres cuites antiques dont l'Antiquarium de Munich expose quatre spécimens dans la vitrine 4 de la première de ses salles.

Le legs de M. Gatteaux a fait entrer au Louvre une petite figure de bronze bien curieuse. C'est une femme, costumée comme l'*Hestia Giustiniani* du Musée Torlonia à

[1] Edition G. Frizzoni, p. 74.

[2] Attendendo in tanto Simone, e massimanente i giorni delle feste e quando poteva rubar tempo, a disegnare le cose antiche di quella città (Roma), non passo molto che disegnava e faceva piante con piu grazia e nettezza che non faceva Antonio [da San Gallo] stesso. » Vasari, *Le Vite*, éd. G. Milanesi, t. VI, p. 298.

Rome, qui porte la main à sa bouche en faisant le geste du silence. Ce bronze, avant d'arriver dans nos collections nationales, m'était connu par quatre autres épreuves dont deux sont conservées actuellement dans la collection d'Ambras [1], à Vienne, après avoir appartenu au Cabinet des Antiques du château impérial, dont la troisième est classée à Munich dans les vitrines de l'Antiquarium [2], tandis que la quatrième est à Dresde, au Musée des Antiques [3]. C'est peut-être l'imitation, plus ou moins désintéressée, plus ou moins frauduleuse, d'un manche de miroir antique, qu'on devra comparer, quant au style des draperies, avec l'*Aphrodite*, bronze de l'ancienne collec-

[1] Salle n° 5. Une des épreuves est dans la vitrine n° III ; l'autre dans la vitrine n° IV.

[2] Quatrième salle, vitrine 6, à droite de l'entrée, n° 220.

[3] D^r Hermann Hettner, *Die Bildwerke der Königlichen Antikensammlung zu Dresden*, 1881. — 3° salle, n° 10. La pièce est ainsi décrite : « Mädchengestalt ».

tion Gréau, gravé dans la *Gazette des Beaux-Arts* en août 1878 [1]. On voit dans la *Gazette archéologique*, année 1883 [2], une statuette en bronze de style grec archaïque appartenant au Cabinet des Médailles de la Bibliothèque Nationale qui offre beaucoup d'analogie, par le style de la robe, avec notre figurine faisant le geste du silence. On lit, en bas de la planche de la *Gazette archéologique* : « Canéphore ou Cariatide », dont les bras manquent. L'auteur de l'article, M. Chabouillet, dit que la figure a été appelée autrefois Angérone, déesse du silence [3].

Deux bas-reliefs en bronze, conservés, l'un au Musée du Louvre, l'autre au South Kensington Museum, nous montrent avec évidence, par l'altération intentionnelle apportée

[1] Tome XVIII, 2ᵉ période, p. 121.
[2] Pages 260 et suiv.
[3] Il faut peut-être, afin de l'expliquer, rapprocher ce monument d'une statuette de Vellano décrite par l'*Anonyme de Morelli*, édition Frizzoni, p. 71.

DES OBJETS D'ART ANTIQUES 103

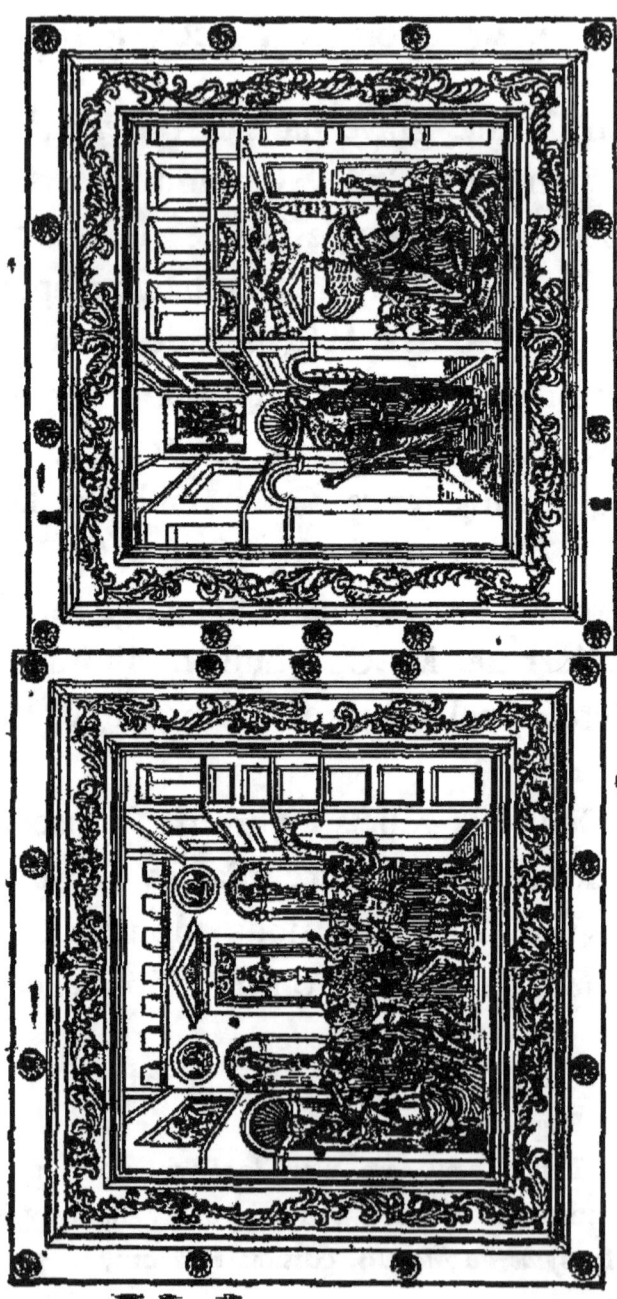

PANNEAUX PRINCIPAUX
des portes de bronze de l'armoire de Saint-Pierre-aux-Liens, à Rome.

à certains modèles primitifs, que l'esprit de fraude n'était pas étranger aux artistes du xve siècle. J'ai fait, en février 1883, dans la *Gazette des Beaux-Arts*, l'histoire de ces bas-reliefs. Je prie le lecteur qui voudrait être entièrement informé de se reporter à ma dissertation [1]. Le modèle original de ces deux ouvrages, attribué à tort par tous les livres à Antonio del Pollajuolo, est issu de l'École romaine du xve siècle et il avait été inventé pour décorer les portes de bronze d'une armoire de l'église de Saint-Pierre-aux-Liens, commandées par le pape Sixte IV, alors simple cardinal, en 1477. Ce modèle représentait deux scènes de la vie de saint Pierre : l'incarcération du Prince des apôtres et sa délivrance. On peut le voir exécuté en bronze et placé actuellement dans la confession de la basilique romaine, propriétaire des fameuses

[1] *Une édition avec variantes des bas-reliefs de bronze de l'armoire de Saint-Pierre-aux-Liens, au Musée du Louvre et au South Kensington Museum.* Paris, 1883, in-8°.

chaînes du saint. En faisant disparaître les ailes des anges, l'auteur du travail ou un de ses contemporains a transformé en un ouvrage

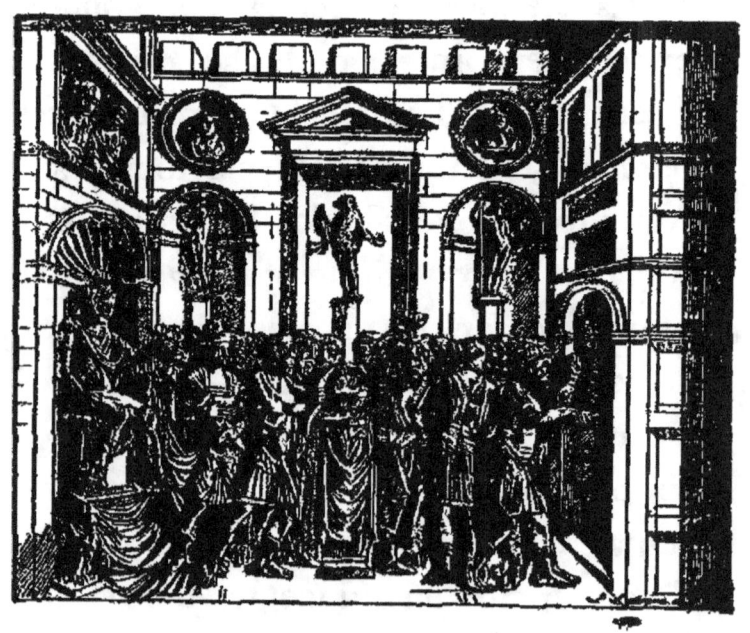

BAS-RELIEF DE BRONZE
Du Musée du Louvre, n° 11 du catalogue du Musée
de la Renaissance

d'apparence antique un sujet chrétien par excellence. Ainsi modifié, le sujet avait des chances de plaire aux amateurs fanatiques

d'ouvrages anciens, et une édition sécularisée pouvait être utilement exploitée.

La supercherie réussit à souhait et la fraude

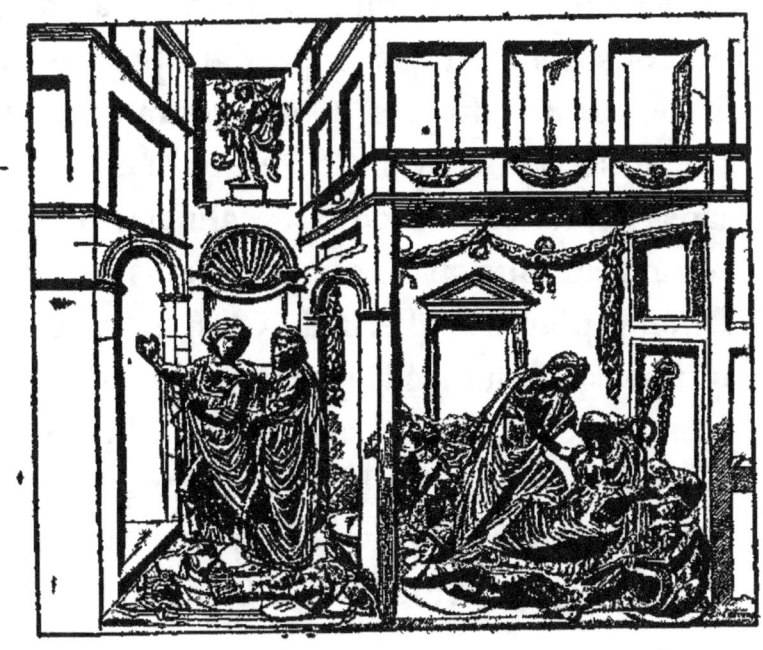

BAS-RELIEF DE BRONZE
Du Musée de South Kensington à Londres.
(N° 474'64 du catalogue.)

resta longtemps inaperçue. Si, en 1864, le bas-relief de Londres entra, comme œuvre de Ghiberti, avec les travaux duquel il n'offre

cependant aucune analogie, au South Kensington Museum ; si le bas-relief de Paris est aujourd'hui classé parmi les œuvres de la Renaissance, il ne faut pas hésiter à admettre que tous deux ont passé pendant près de trois siècles pour antiques. C'est comme antique que le second était entré, en quittant l'Italie, dans la collection de la Malmaison. C'est comme antique qu'il avait été acquis par Edme Durand pour sa collection. C'est enfin comme antique qu'il fut cédé par celui-ci au Musée du Louvre et classé, sous le n° 280 de son inventaire, parmi les bronzes étrusques [1].

Les amateurs du XVe et du XVIe siècles n'étaient pas, d'ailleurs, très difficiles à tromper.

[1] Ainsi catalogué dans l'inventaire de la collection Durand : « Grand bas-relief représentant l'intérieur d'un temple décoré d'une riche architecture; plusieurs personnages se disposent à un sacrifice. Longueur 17 pouces; hauteur 14 pouces. Estimé 1,200 francs. »
Voyez la *Collection Durand et ses séries du moyen âge et de la Renaissance au Musée du Louvre*. Caen, 1888, in-8°.

Des modifications de la nature de celle que je viens de signaler étaient alors fréquentes dans des bas-reliefs de petites proportions, et elles servaient, pour les artistes qui les inspiraient, à tirer plusieurs moutures d'un même sac et à fournir plusieurs éditions soi-disant originales d'un même texte travesti. J'en connais de nombreux exemples, parmi les plaquettes d'orfèvres et de médailleurs de la Renaissance italienne, où se remarquent des variantes si inattendues d'un sujet primitif, modifié par la suppression ou la substitution de figures ou de détails d'ornementation. Les collections de plaquettes sont fort instructives à cet égard. Ces petits bas-reliefs ont été presque tous remaniés, et, comme les estampes, sans compter les copies et les imitations, nous sont parvenues dans des *états* différents et successifs intéressants à constater. Les collectionneurs de ces monuments n'ignorent pas tous ces détails et sont au courant des plus étranges métamorphoses; j'en citerai encore un

exemple. J'ai recueilli un fragment découpé dans une plaquette de Moderno représentant la *Mise en croix* au milieu d'une nombreuse assistance. Dans cet état altéré du modèle original, la croix et la plus grande partie de la scène ont disparu; on lit au revers : RAPT *(us)* SAB *(inarum)*. La *Crucifixion* est devenue l'*Enlèvement des Sabines*.

Parmi les objets dont l'apparence antique est la plus incontestable et dans lesquels l'intention de contrefaire est la plus évidente, il faut encore citer l'encrier du Musée du Bargello à Florence, composé d'un homme assis tenant un vase dans ses bras. Le modèle ou prototype antique est connu. Le Musée du Louvre en possède un excellent exemplaire dont le caractère grec ou romain n'est pas douteux. Sans sortir du même musée florentin, ajoutons à la liste des trompeuses imitations ou des contrefaçons intentionnelles *Europe enlevée par le taureau*, le *Génie sur une coquille*, venant de Sienne, le

110 L'IMITATION ET LA CONTREFAÇON

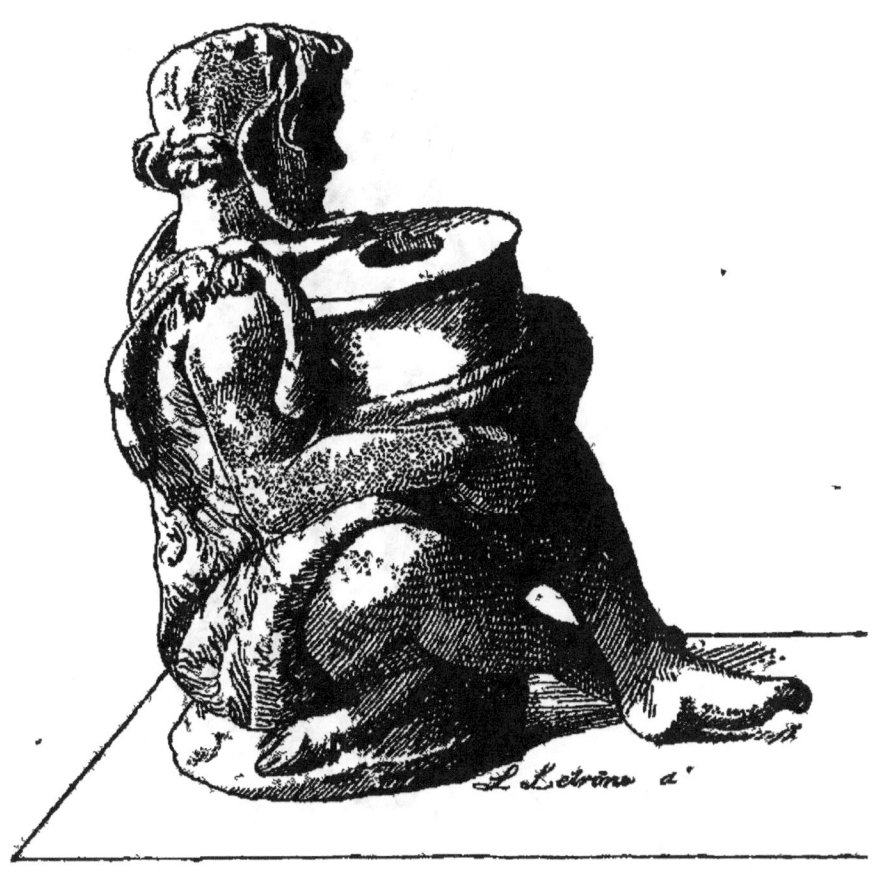

BOITE A PARFUMS OU A ONGUENTS
Modèle antique (Musée du Louvre).

DES OBJETS D'ART ANTIQUES 111

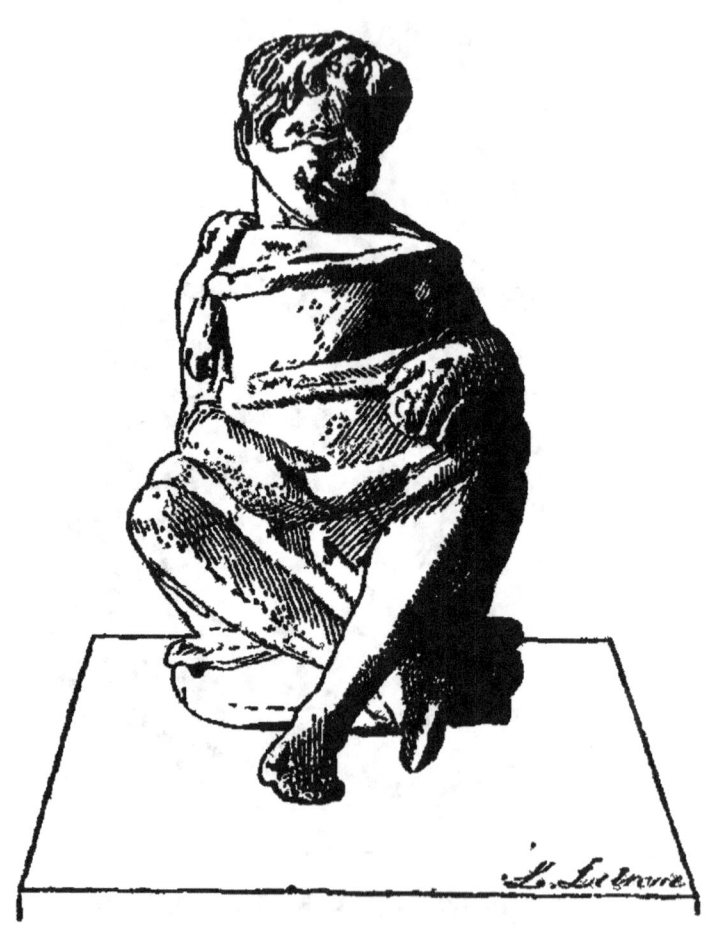

BOITE A PARFUMS OU A ONGUENTS
Modèle antique, face (Musée du Louvre).

Tireur d'épine, un *Faune cymbalier*, un buste de jeune homme en bronze n° 315, de nombreux *Faunes,* plusieurs Hercules, etc.

En résumé, on a vu que c'est l'admiration ressentie pour l'antiquité, que c'est la passion des premières collections, dans lesquelles l'élément antique régnait presque exclusivement en maître, qui donnèrent naissance à l'industrie des réductions de chefs-d'œuvre classiques et à la fabrication en nombre de tant de bronzes destinés moins peut-être à tromper les amateurs inexpérimentés qu'à consoler les moins fortunés d'entre eux ou les moins heureux dans leurs recherches. Originaux, copies, surmoulés, pastiches firent longtemps très bon ménage chez les mêmes amateurs et dans les mêmes vitrines. Plusieurs collections publiques en Europe n'ont pas encore essayé de séparer les frères ennemis, les fils de l'antiquité des fils de la Renaissance, cette seconde génération de l'art italien non

moins féconde que la première. Sans les suggestions inspirées par l'art antique, la grande industrie moderne, chargée de populariser les œuvres de la statuaire de tous les temps,

PERSONNAGE ANTIQUE SUPPOSÉ
Médaille italienne du XVᵉ siècle.

aurait été plus lente à paraître dans le monde. Elle aurait peut-être attendu l'entrée en scène de Jean de Bologne et des habiles fondeurs de son école.

Mais, de même que l'invention de l'imprimerie sortit du désir d'imiter fructueusement

et économiquement les manuscrits trop longs à multiplier par la plume, le commerce des bronzes d'art et d'ameublement découla naturellement de l'admiration de l'antiquité et du désir d'exploiter ses œuvres par la reproduction. Car on peut dire que la plupart des *Incunables* de cette sorte de presse pittoresque et plastique sont des imitations des modèles de l'art de l'antiquité classique.

ERNEST LEROUX, ÉDITEUR, RUE BONAPARTE, 28

PETITE BIBLIOTHÈQUE D'ART ET D'ARCHÉOLOGIE

Publiée sous la direction de M. KAEMPFEN

Directeur des Musées Nationaux et de l'Ecole du Louvre

I.	*Au Parthénon*, par M. L. DE RONCHAUD, in-18 illustré...	2 fr.	50
II.	*La Colonne Trajane au Musée de Saint-Germain*, par M. Salomon REINACH, in-18 illustré..	1	25
III.	*La Bibliothèque du Vatican au XVIe siècle*, par M. E. MUNTZ, in-18...	2	50
IV.	*Conseils aux voyageurs archéologues en Grèce et dans l'Orient hellénique*, par M. S. REINACH, in-18 illustré...	2	50
V.	*L'Art religieux au Caucase*, par M. J. MOURIER, in-18...	3	50
VI.	*Études iconographiques et archéologiques sur le moyen âge*, par M. F. MUNTZ, in-18 illustré.	5	»
VII.	*Les Monnaies juives*, par M. Th. REINACH, in-18 illustré...	2	50
VIII.	*La Céramique italienne au XVe siècle*, par M. E. MOLINIER, in-18 illustré ...	3	50
IX.	*Un Palais chaldéen*, par M. HEUZEY, de l'Institut, in-18 illustré...	3	50
X.	*Les fausses antiquités de l'Assyrie et de la Chaldée*, par M. J. MENANT, de l'Institut, in-18 illust.	3	50
XI.	*L'Imitation et la contrefaçon des objets d'art antiques au XVe et au XVIe siècles*, par M. Louis COURAJOD, in-18 illustré......	3	50
XII.	*L'Art d'enluminer*, par M. LECOY DE LA MARCHE, in-18 ...	2	50
XIII.	(En préparation). *Les Origines de l'architecture du moyen âge et ses rapports avec l'architecture perse*, par M. DIEULAFOY, in-18 illustré.....	»	»
XIV.	(En préparation). *L'Art de la Verrerie en Orient*, par M. SCHEFER, de l'Institut, in-18 illustré.	»	»

www.ingramcontent.com/pod-product-compliance
Lightning Source LLC
Chambersburg PA
CBHW071404220526
45469CB00004B/1160